우피치 미술관에서 꼭 봐야 할 그림 100

Gallerie degli Uffizi

우피치 미술관에서
꼭 봐야 할 그림
100

김영숙 지음

Humanist

먼저, 유럽의 미술관에
가려는 이들에게

　　프랑스의 대문호 스탕달은 피렌체를 여행하던 중 산타 크로체 성당에 들어갔다가 그곳의 위대한 예술 작품에 감동한 나머지 몸을 제대로 가누지 못할 정도의 현기증을 느꼈다고 한다. 후에 이러한 증상은 '스탕달 신드롬'이라 명명되었다.

　　여행 리스트에 빠지지 않고 등장하는 미술관을 찾은 많은 사람이 예술 작품 앞에서 스탕달이 느꼈던 것과 차원이 다른 현기증을 느낄 때가 있다. 대체 이게 왜 그렇게 유명하다는 것인지, 뭐가 좋다는 것인지, 왜 이걸 보겠다고 다들 아우성인지 하는 마음만 앞선다. 스탕달 신드롬의 열광은커녕 배고픔, 갈증, 지루함만 남은 거의 폐허가 된 몸은 산뜻한 공기가 반기는 바깥에 나와서야 활력을 찾는다. 하지만 숙제는 열심히 해 낸 것 같은데, 이상하게 공부는 하나도 안 된 기분, 단지 눈도장이나 찍자고 이 아까운 시간과 돈을 들였나 싶은 생각이 밀려올 수도 있다.

　　판단력과 결단력 그리고 실천의지라는 미덕을 제법 갖춘 '합리적인 여행자'들은 각각의 미술관이 자랑하는 몇몇 작품만을 목표로 삼고 돌진하기 일쑤다. 루브르에서는 레오나르도 다 빈치의 〈모나리자〉를, 오르세에서는 밀레의 〈만종〉과 고흐의 〈론 강의 별이 빛나는 밤〉을, 프라도에서는 벨라스케스의 〈시녀들〉이나 고야의 〈옷을 입은 마하〉〈옷을 벗

은 마하〉를, 내셔널 갤러리에서는 얀 반 에이크의 〈아르놀피니 부부의 초상화〉를, 바티칸에서는 미켈란젤로의 시스티나 성당 천장화를……. 목표로 삼은 작품을 향해 한껏 달리다 우연히 학창 시절 교과서에서 본 듯한 작품을 만나기도 하고, 때론 예기치 못하게 시선을 확 낚아채 발길을 멈추게 하는 작품도 만나지만, 대부분은 남은 일정 때문에 기약 없는 '미련'만 남긴 채 작별하곤 한다.

'손 안의 미술관' 시리즈는 모르고 가면 십중팔구 아쉬움으로 남을 유럽 미술관 여행에서 조금이라도 그림을 제대로 보고 싶은 사람들에게, 혹은 거의 망망대해 수준의 미술관에서 시각적 충격으로 '얼음 기둥'이 될 이들에게 일종의 '백신' 역할을 하기 위해 준비되었다. 따라서 알찬 유럽 여행을 꿈꾸는 이들이 신발끈 단단히 동여매는 심정으로 이 책을 집어 들길 바란다. 아울러 미술관에서 수많은 인파에 밀려 우왕좌왕하다가 도대체 자신이 무엇을 보았는지, 무엇을 느껴야 했는지, 무엇을 놓쳤는지에 대한 생각의 타래를 여행 직후 짐과 함께 푸는 이들을 위한 것이기도 하다. 당장은 '랜선 여행'에 그치지만 언젠가는 꼭 가야겠다고 다짐하는 이들도 빼놓을 수 없다. 아마도 독자들은 깊은 애정을 가질 시간도 없이 눈도장만 찍고 지나쳤던 작품이 어마어마한 스토리를 담고 있는 명화였음을 발견하는 매혹의 시간을 가질지도 모른다.

그림은 화가가 당신에게 전하는 이야기이다. 색과 선으로 이루어 낸 형태 몇 조각만으로 자신의 우주를 펼쳐 보이는 그들의 대담한 언어는 가끔 통역과 해석을 필요로 한다. 굳이 미술관에 가지 않더라도 글보다 쉬울 줄 알았던 그림 독해의 어려움에 귀가 막히고 말문이 막히는 경험을 한 이들에게 이 책이 도움이 되길 바란다.

우피치 미술관에 가기 전
알아두어야 할 것들

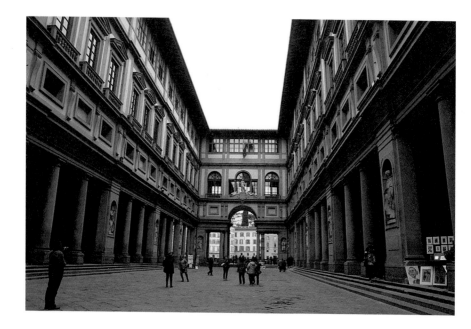

'집무실office'을 뜻하는 '우피치Uffizi'는 피렌체 최고의 세도가 메디치 가문의 코시모 1세 메디치Cosimo I de' Medici, 1519~1574가 사법기관 관료들의 관청사 용도로 1561년 짓기 시작해서 1581년 아들 프란체스코 1세Francesco I de' Medici, 1541~1587 때 완공되었다. 두 개의 긴 건물이 복도로 이어진 'ㄷ' 자형의 우피치 미술관은 화가·건축가이자 뛰어난 저술가로 르네상스 시대 미술가들의 삶과 업적을 기록한 《예술가 열전》의 저자 조르조 바사리Giorgio Vasari, 1511~1574가 설계하고 내부 장식까지 총감독했다. 바사리는 코시모 1세의 명에 따라 우피치 건물과 아르노 강 건너 대공의 저택인 피티 궁전까지 잇는 약 800미터 길이의 통로도 만들었다. 이 통로는 바사리가 지었다 해서 바사리 회랑이라고 부른다. 코시모 1세는 회랑이 지나는 베키오 다리 위에 빼곡하던 푸줏간을 모두 없애고, 지금처럼 보석 가게로 채웠다.

피렌체와 인근 토스카나 지역을 다스린 토스카나 대공 코시모 1세는 가문의 선조들과는 달리 잔혹하기 그지없는 냉혈한의 독재자로서 공포 정치로 악명이 높았다. 하지만 메디치 가문의 유전자를 타고난 그는 외교적 수완과 뛰어난 정치 감각으로 다소 주춤하던 피렌체의 영광을 부활시키고, 가문의 위상을 견고히 하는 여러 가지 치적을 남겼다. 코시모 1세의 혈관에 흐르는 메디치의 뜨거운 피에는 예술과 학문에 대한 집착에 가까운 애정이 함께하고 있었다. 그는 수많은 미술가를 후원했고 엄청난 양의 작품을 탐욕스레 수집했다. 현재 로마의 선조 격인 에트루리아인의 고대 유물을 가득 보관·전시하고 있는 피렌체 고고미술관만 해도 그의 열정적인 수집벽이 한 몫을 했다. 그의 묘비에는 '에트루리아 제1의 대공'이라는 별칭이 새겨져 있다.

코시모 1세의 아들인 프란체스코 1세는 포화 상태에 이른 메디치 가

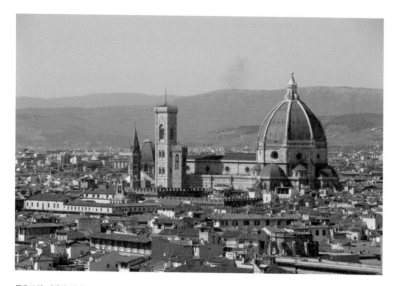

두오모와 피렌체 전경

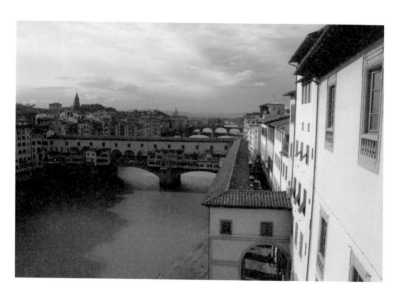

베키오 다리로 이어지는 바사리 회랑

문의 수집품을 우피치 미술관 건물의 꼭대기 층에 보관·전시함으로써 미술관의 시작을 알렸다. 우피치 미술관에서 가장 아름다운 방으로 알려진 8각형의 트리부나는 바로 프란체스코 1세 시대에 만들어진 것이다. 이후로도 가문의 실세들은 회화 작품뿐 아니라 갖가지 장식 미술품이나 조각품 등을 지속적으로 수집해 우피치를 질적으로나 양적으로 확장했다.

18세기 우피치 미술관의 트리부나는 유럽 왕가들의 관심과 질투의 대상이 되었다. 영국 화가 조파니는 8각형의 트리부나 안에 메디치 가문이 수집한 미술 작품을 빼곡히 그려 넣었는데, 실제로 이렇게 산만하고 복잡하게 전시된 것은 아니고, 메디치 가문 소장품을 소개하는 것에 의미를 두었기 때문이다.

우피치 미술관은 메디치 가문의 미술 작품을 보관하기 위해 시작되었지만, 이 미술관이 특정 가문의 영예를 과시하는 공간에서 벗어나 오늘날 같이 전 세계인이 몰려드는 공공 미술관으로서 기능한 것은 이 가문의 마지막 후손인 안나 마리아 루이자 데 메디치Anna Maria Luisa de' Medici, 1667~1743 덕분이다. 남동생 잔 가스토네 데 메디치 대공Gian Gastone de' Medici, Grand Duke of Tuscany, 1671~1737이 후사 없이 생을 마감하고 자신 역시 자식 없이 미망인이 된 그녀는 피렌체와 토스카나 지역의 통치권을 포기하면서 가문 소유의 모든 것을 양도하기로 결심한다. 통치권 포기에 그리 큰 조건을 걸지 않던 그녀는 피렌체의 우피치 미술관과 피티 궁전 그리고 로마 등 이탈리아 각지의 저택에 가득한 미술 작품·각종 보석·가구·식기·도자기·의상·장서 등을 새 통치권자에게 맡길 때만큼은 단호하고도 결정적인 조건을 달았다. 그녀는 이 모든 것을 '가문의 영광'이 아니라 '국가의 영예'를 위해 바치는 것이기에 피렌체 시민의 공익에 보탬이

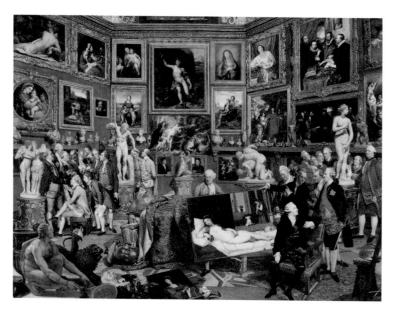

요한 조파니, 〈우피치의 트리부나〉
캔버스에 유채, 124×155cm, 1772~1778년, 윈저성, 런던

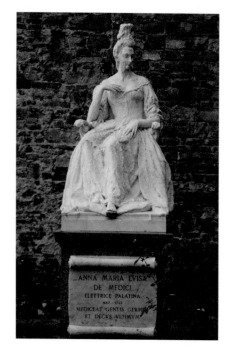

산로렌초 성당의 안나 마리아 루이자 데 메
디치의 동상

되어야 하며, 어떠한 경우에도 피렌체 외부로 유출해선 안 된다고 못을 박았다. 그 조건 때문에 메디치 가문이 소장했던 셀 수 없을 정도로 많은 미술 작품이 이곳저곳으로 뿔뿔이 흩어지지 않고 한 도시에 집약될 수 있던 것이다.

이탈리아 통일 후 국립미술관이 된 우피치 미술관은 현재 2,500여 점 이상의 회화 작품과 고문서 그리고 조각 작품 일부를 소장·전시하고 있다. 일부 회화 작품은 피티 궁전의 미술관으로, 조각이나 공예품 들은 바르젤로 국립미술관 등으로, 또 고대 유적은 피렌체 고고미술관으로 이전되었다.

미술관 관람하기

우피치 미술관은 아르노 강 쪽에 짧은 복도로 이어진 동관과 서관 두 개의 건물로 이뤄져 있으며 세 개 층이다. 작품 전시는 주로 1층과 2층에서 하는데, 2층(우리의 3층에 해당한다)은 1부터 45까지, 1층은 46부터 101까지의 전시실로 구성되어 있다. 1~101전시실은 비교적 지역별·시대순 배열을 따르고 있으나, 몇몇 작품은 예외적으로 다른 시대의 작품과 함께 전시되기도 한다. 우피치는 워낙 혼잡해 시간별로 입장객 수를 제한하고 있어 예매를 하고 가는 것이 좋다. 더러 내부 공사가 있거나 해서 문을 닫는 전시실이 있을 수도 있는데, 이런 사실을 미리 홈페이지를 통해 확인하는 것이 좋다.

우피치 미술관의
회화 갤러리

Level 1

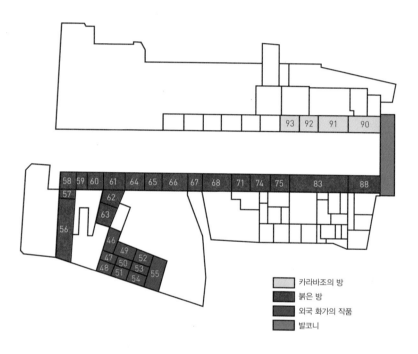

카라바조의 방
붉은 방
외국 화가의 작품
발코니

Level 2

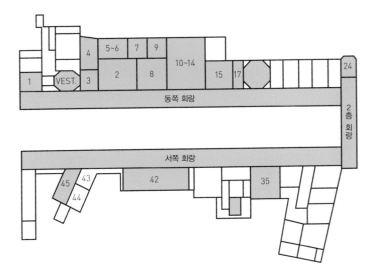

1 VEST. 3 4 5~6 7 9 2 8 10~14 15 17 24

동쪽 회랑

2층 회랑

서쪽 회랑

45 43 44 42 35

차례

중세에서 르네상스로

르네상스 미술

16세기 미술

바로크 미술

피렌체와 르네상스

르네상스^{Renaissance}('다시 태어남'이라는 뜻의 프랑스어)는 14∼16세기 이탈리아를 중심으로 유행한 고대 그리스·로마 문화의 부활, 즉 재탄생을 의미한다. 십자군 전쟁, 흑사병의 창궐을 비롯한 여러 혼란을 거치면서 서구인은 기독교 공인 이래 1,000여 년을 이어온 '신에 의한, 신을 위한, 신의' 세계에 회의를 품기 시작했다. 그들은 신의 자리를 '인간'으로 대체하고자 했다. 르네상스는 중세 내내 이교도의 것으로 홀대받았으나 상대적으로 '인간중심적' 세계관의 고대 그리스·로마 문화를 이상적인, 마땅히 추종해야 할 '고전'으로 삼고, 이를 부활시키고자 하는 열망 속에서 탄생했다.

전쟁과 전염병으로 황폐해지고 농업 인구가 줄면서 봉건제도가 와해되는 동안 교통과 무역의 요충지가 되는 곳에 인구가 모여들고 상업이 발달하면서 도시가 형성되었다. 이탈리아에서는 피렌체, 밀라노, 페라라, 베네치아 등의 도시가 일종의 국가 형태로 자리를 잡았다. 이들 도시국가는 교황이 지배하는 교황령과 때론 충돌하고 때론 협력하면서 독자적인 사회를 발전시켜나갔다.

피렌체는 태어날 때부터 은수저를 입에 문 세습 귀족과, 비록 귀족 혈통은 아니지만 전문적인 지식과 수완을 발휘해 부와 권력을 획득한 부유한 상인들이 대표자를 뽑아 행정 의결 기관을 구성하는 공화정 체제를 이뤘다.

비록 신에 대한 믿음이 과거와 같지는 않다 해도 죄의 심판과 구원에 대한 관심은 여전했는데, 낙타가 바늘구멍으로 들어가기보다 어렵다는 천국행 티켓을 거머쥐기 위해 부유층은 종교적 후원을 통해 자신들의 죄를 씻고자 했다. 그 대가로 교회 내부에 자기 가문 사람들이 모여 미사를 드릴 수 있는 개인 예배당^{chapel}을 차지할 수 있었고, 그 공간은 실력 있는 미술가들이 치장하곤 했다.

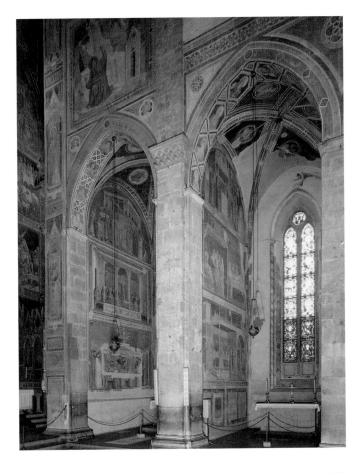

산타크로체 성당의 바르디 예배당

상인들은 일종의 조합인 길드를 조직했는데, 길드 역시 과시적으로 종교적·세속적 건축물 공사와 내부 장식 등에 큰 후원금을 기부하곤 했다. 돈 많은 가문 간의 그리고 길드 간의 경쟁은 자연스레 미술가들의 경쟁으로 이어졌다. 흔히 르네상스 하면 쉽게 건축과 미술을 떠올리는 것도 바로 그 덕분이라 할 수 있다.

미술에서의 르네상스 역시 고대 그리스·로마의 미술을 귀감으로 삼았다. 중세의 미술은 글자를 읽지 못하는 대다수 사람을 위한 일종의 지침서 구실을 했다. 《성서》 속 인물을 형상화하는 것은 그들의 겉모습, 즉 육체를 표현하기 위해서가 아니라 그 속에 있는 정신을 드러내는 것이 목적이었다. 이 때문에 이 시절 그림 속 인물은 천상의 신비로움을 상징하는 황금빛 바탕에 개성이 사라진 무표정의 근엄한 존재로 표현되었다.

그러나 르네상스 시대에는 '이상적인 아름다움'을 '사실감' 넘치게 형상화하던 고대 그리스와 로마의 미감이 부활했다. 원근법이 발명되면서 납작한 평면에 3차원의 공간이 환영처럼 그려지기 시작했고, 등장인물은 고대 그리스 조각처럼 완벽한 몸을 가지게 됐다. 덕분에 그림이건 조각이건, 십자가에 매달려 고통 받은 예수가 고대 그리스의 신상처럼 8등신이니 9등신이니 하는 탄탄한 몸을 자랑하고, 성모 마리아는 심지어 관능적일 정도로 세속적 아름다움을 과시하는 미녀로 등장했다. 미술의 주제 또한 종교적인 것에만 머물지 않았다. 이교도의 것이라 하여 금기시되던 신화 속 이야기가 그려지거나 다시 조각되었고, 신이 아닌 개인을 기념하는 조각상이나 초상화가 활발하게 제작되었다.

대략 15세기에서 16세기, 유럽을 달궈놓았던 르네상스 미술은 한 세기에 한 명도 날까 말까 한 천재 미술가와 문인 들이 신기하게도 피렌체라는 도시에서 우르

르 태어나고 또 그곳으로 모여들면서 시작될 수 있었다.

그렇다면 왜 하필 피렌체인가 하는 물음에 대한 답은 메디치 가문으로 대신할 수 있다. 아무리 재능이 뛰어나도 그를 알아주고 키워주고 격려해주는 후원자가 없으면 의미가 없는 것은 예나 지금이나 마찬가지다. 분별력 있고 통 큰 후원자인 메디치 가문의 강렬한 빛이 있는 피렌체는 될성부른 싹이 꽃으로 만개하기에 좋은 토양인 셈이었다.

메디치 가문

메디치^{Medici} 가문은 은행업을 통해 막대한 부를 축적, 외견상 공화정 체제인 피렌체에서 군주와 다름없는 권력을 행사했다. 이 가문의 조상은 아마도 의사나 약제사 등의 직업을 가졌던 것으로 추정된다. 'Medici'는 의사들^{Doctors}을 의미하며, 그들 가문의 문장에 그려진 여섯 개의 원은 알약을 연상시킨다. 이 알약과 관련해서는 다른 이야기도 있다. 피렌체 인근의 무젤로에 살던 가문의 선조 중 기사가 마을을 괴롭히는 거인이 휘두른 철퇴를 방패로 막아내다 생긴 자국이라는 것이다. 팔레^{palle}('공'이란 뜻의 이탈리아어)라고도 부르는 여섯 개의 원은 메디치의 선조가 죽을힘을 다해 거인과 맞선 것을 기념한다.

우피치의 건축을 명한 코시모 1세를 비롯해 가문의 몇몇은 피렌체의 공화정 체제를 완전히 뒤흔들어놓을 만큼 독재적인 성향을 보였지만, 대체로 메디치 가문은 제왕적 권력을 과시하기보다는 공화국 시민의 한 사람임을 자처하는 온화하고도 친서민적인 처신을 했다. 이로 인해 메디치 가문은 300여 년이나 피렌체를 지배하면서도 시민들의 열렬한 지지를 이끌어낼 수 있었다. 가문의 권력자 가운데 이 도시를 영원한 르네상스의 보고로 만든 인물로 코시모 디 조반니 데 메디치^{Cosimo di Giovanni de' Medici, 1389~1464}와 그의 손자 로렌초 디 피에로 데 메디치^{Lorenzo di Piero de' Medici, 1449~1492}를 들 수 있는데, 피렌체 사람들은 그들을 각각 '국부^{國父}', '위대한 자^{Il Magnifico}'라는 영광스러운 호칭으로 불렀다.

코시모 데 메디치는 아버지인 조반니 디 비치^{Giovanni di Bicci, 1360~1429}로부터 물려받은 은행업을 확장시켜 파리, 런던, 브루게, 리옹, 베네치아, 로마, 나폴리 등에 지점을 만들면서 엄청난 부를 쌓았다. 그는 자신의 은행과 거래하던 교황청 및 각국 실세들이 서로 반목하거나 피렌체에 위협을 가할 때마다 막강한 자본을 바탕으로

메디치 리카르도 가문의 문장

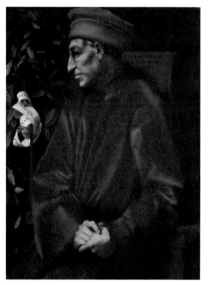

폰토르모, 〈코시모 데 메디치의 초상〉
목판에 유채, 1518∼1520년, 우피치 미술관, 피렌체

외교적 수완을 발휘해 평화와 질서를 구축하려고 했다. 메디치와 경쟁하는 유력
가문들은 메디치 가문에 집중되는 권력을 두려워한 나머지 그를 제거하기 위해 힘
을 모았다. 이로 인해 코시모 데 메디치는 피렌체에서 추방당하는 수모를 겪었지
만, 피렌체 시민, 특히 서민층의 존경과 지지로 인해 무사히 복권한다.

　코시모 데 메디치의 막강한 부는 피렌체 내의 정치적 권력을 유지하거나 외교
적 관계에서 유리한 지점을 확보하는 것에 그치지 않았다. 그의 자본에 학문에 대
한 열정이 더해지면서 르네상스 정신과 거의 동의어처럼 쓰이는 휴머니즘(인문주

의)을 꽃피우게 했다. 그는 로마와 서유럽 지역을 중심으로 한 로마 가톨릭과 콘스탄티노플(현재의 이스탄불)을 수도로 둔 비잔티움 제국(동로마제국) 중심의 동방정교회의 화합을 위한 종교회의(1438~1439)를 자신의 사비를 털어 피렌체에서 열도록 했다. 이 종교회의가 목적했던 '종교적 화합'은 비록 실패로 돌아갔지만, 고대 그리스의 옛 영토에 해당하는 비잔티움 제국 출신 지식인들과의 교류는 자연스레 피렌체 지식인들의 '고대'에 대한 관심과 향수를 자극했다. 당시 비잔티움 제국에서 온 종교적·학문적 지도자들은 자신들을 극진히 대접해준 코시모 데 메디치에게 이탈리아에서는 구하기 힘들었던 희귀한 고서의 필사본들을 선물했는데, 이 필사본들은 훗날 코시모 데 메디치가 만든 도서관에 소장되었다.

코시모 데 메디치는 종교회의에 참석한 유명 플라톤 연구가들에게 크게 감명받아 1439년 피렌체 인근에 있는 카레지의 별장에 플라톤 아카데미를 건립했다. 마르실리오 피치노^{Marsilio Ficino, 1433~1499} 같은 학자를 비롯해 종교회의 이후 약 14년 뒤 오스만 제국에 의해 멸망한 비잔티움 제국에서 코시모의 환대를 기억하며 몰려온 지식인 그리고 인문학적 소양을 닦으려는 당대의 유명 미술가들이 함께하면서 자연스레 이 지역은 고전문화 연구의 중심지가 되었다.

한편 코시모 데 메디치는 1436년 미켈로초^{Michelozzo di Bartolomeo Michelozzi, 1396~1472}로 하여금 산마르코 수도원을 완전 개축(1437~1452)하고 내부에 도서관(1444)을 지어 메디치 가문만이 아니라 학문에 뜻을 둔 모두에게 무상으로 개방했는데, 이는 명실공히 유럽 최초의 공공도서관이었다. 이 도서관에 소장된 책들은 대부분 코시모의 명을 받은 학자들이 비잔티움 제국과 유럽 각국의 수도원 등을 돌며 사들이거나 필사한 희귀한 서적과 고문서 들이었다.

산마르코 수도원

코시모 데 메디치의 시대에 명성을 떨쳤던 건축가 미켈로초나 브루넬레스키,
또 화가인 프라 안젤리코, 필리포 리피, 베노초 고촐리, 젠틸레 다 파브리아노, 조
각가인 도나텔로, 기베르티, 루카 델라 로비아 등 열거하기 어려울 정도로 많은 예
술가가 코시모가 주도하는 여러 사적·공적 사업에 동원되어 직·간접적으로 후원
을 받아 성장할 수 있었고, 이들 때문에 피렌체는 르네상스 미술의 요람이 될 수
있었다.

코시모 데 메디치의 부와 권력은 잦은 병치레를 하던 아들 피에로 디 코시모 데
메디치Piero di Cosimo de' Medici, 1416~1469에 이어 손자인 로렌초 데 메디치로 이어졌다.
상인 출신 가문이 승승장구하자 이를 시기한 세습 귀족 파치Pazzi 가문과 이탈리아
의 패권을 장악하려는 교황청은 암살자를 사주해 메디치 가문의 성당 미사를 습격
하는데, 로렌초 데 메디치는 다행히 목숨을 구했지만 동생인 줄리아노 디 피에로
데 메디치Giuliano di Piero de' Medici, 1453~1478의 죽음을 목격해야 했다. 로렌초 데 메디
치는 자신을 제거하는 데 실패한 교황청이 나폴리 왕국과 손을 잡고 전쟁을 꾀하
자, 나폴리를 비무장 상태로 방문해 평화를 이끌어냄으로써 피렌체 시민들로부터
'위대한 자 로렌초'로 칭송받았다. 그는 자신의 아들을 교황 레오 10세Leo X.
1513~1521 재위로, 그리고 암살당한 동생 줄리아노의 혼외 자식을 교황 클레멘스 7세
Clemens VII, 1523~1534 재위(115쪽)로 성장시켰다.

로렌초 데 메디치는 예술가들을 정치·외교적으로 활용하는 비범함을 보였다.
밀라노와의 관계 개선을 위해 레오나르도 다빈치를 보낸 것도 한 예라 할 수 있다.
또 수시로 피렌체와 삐걱거리던 교황청과의 관계를 개선하기 위해 식스토 4세
Sixtus IV, 1471~1484 재위가 공을 들이던 시스티나 성당 건축과 장식에 페루지노, 기를란

다요, 보티첼리 등을 흔쾌히 보내기도 했다. 르네상스의 꽃인 이 거장들로 인해 로렌초 데 메디치는 칼 없이 평화를 일궈냈고, 식스토 4세는 피렌체 출신 거장들이 르네상스의 기품 있는 예술 세계를 로마로 확장하는 장면을 목격할 수 있었다.

피렌체 거장

수난부터 부활까지의 이야기가 있는 십자가

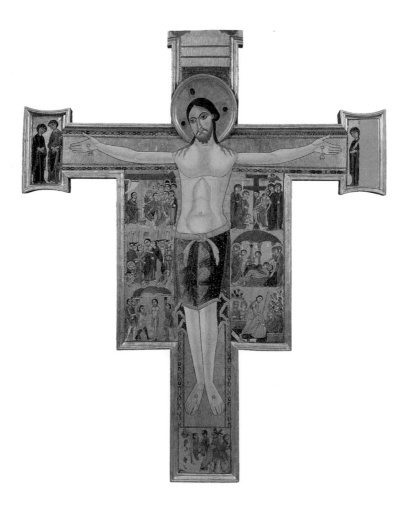

패널에 유채
231×302cm
12세기 말~13세기 초

수난의 여덟 장면이 있는 십자가상

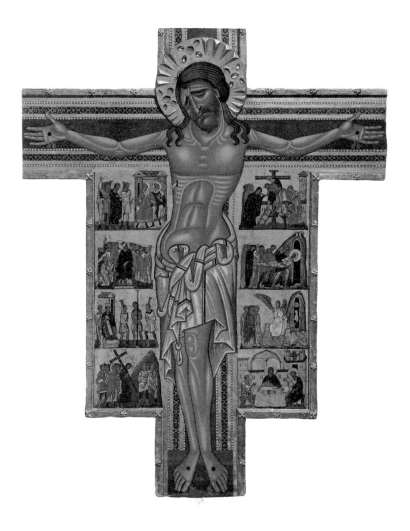

패널에 템페라
250×200cm
1240~1245년경

보나벤투라 베를링기에리

십자가 처형

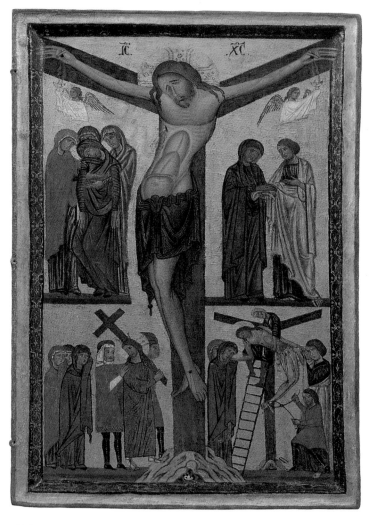

패널에 템페라
103×61cm
1255년경

십자가 틀에 예수의 처형 장면을 그린 그림은 보통 '크로체 디핀타Croce Dipinta(채색 십자가)'라고 부른다. 크로체 디핀타는 주로 성당 제단 위 천장에 걸려 있었다.[1] 미술가가 자신의 서명을 굳이 남기지 않던 시절의 그림이라 그저 '피렌체의 거장'이 그린 것으로 알려진 〈수난부터 부활까지의 이야기가 있는 십자가〉는 숨을 거두기 직전, 최고조에 올랐을 예수의 고통이 전혀 보이지 않는다. 이는 예수를 인간이 아니라 언제나 승리하는 신으로 바라보려는 중세인의 사고가 반영되었기 때문이다.

예수의 왼손 끝으로 성모 마리아의 모습이 보인다. 그녀 곁에도 누군가가 서 있었을 테지만 훼손되어 알 수가 없다. 반대편에는 성모 마리아와 사도 요한이 대화를 나누고 있고, 예수의 몸을 둘러싼 사각 판과 예수의 발치에는 예수의 수난과 부활에 관련된 그림이 그려져 있다. 예수의 오른쪽 옆구리에는 최후의 만찬 직전 예수가 제자들의 발을 씻겨주는 장면, 유다가 예수를 적에게 알려주기 위해 입을 맞추는 장면, 끌려온 예수가 병사들에게 고문당하는 장면이 있다. 화면 오른쪽 중앙에는 처형당한 예수의 몸을 십자가에서 내리는 장면, 그를 묘에 안치하는 장면, 마지막으로 예수가 부활하는 모습을 담고 있다. 발치 아래 그림은 예수가 십자가를 지고 골고다 언덕으로 가는 모습이다.

세월이 가면서 크로체 디핀타의 예수는 점점 인간적인 모습으로 변한다. '십자가상 거장'으로 불리는 화가의 〈수난의 여덟 장면이 있는 십자가상〉이나 보나벤투라 베를링기에리Bonaventura Berlinghieri, 1210~1287가 그린 두 폭짜리 그림 〈십자가 처형〉 중 후자의 그림에서는 예수가 고통에 눈을 감고 몸을 뒤트는 등 인간적인 감정을 드러내기 시작한다.

조반니 치마부에
산타트리니타의 마에스타

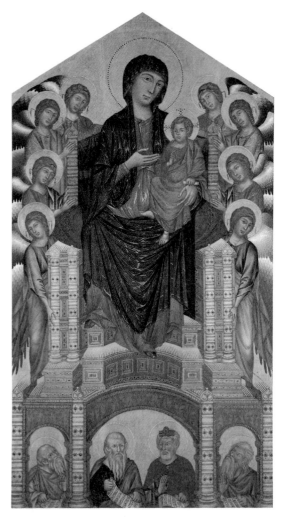

패널에 템페라
385×223cm
1280~1290년경

두초 디 부오닌세냐

마에스타(루첼라이 성모)

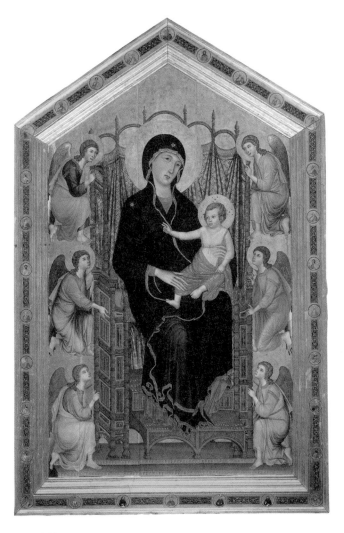

패널에 템페라
450×293cm
1285년경

조토 디 본도네
마에스타

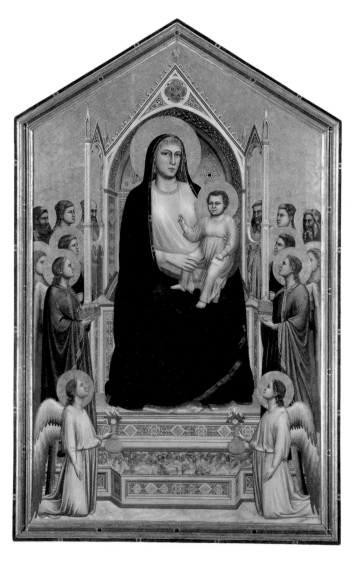

패널에 템페라
325×204cm
1310년경

황제나 최고 지위의 인물을 존경을 담아 부를 때 덧붙이는 '마에스타 Maestà'는 마리아와 예수가 옥좌에 앉아 있는 그림을 의미하기도 한다. 조반니 치마부에Giovanni Cimabue, 1240~1302와 두초 디 부오닌세냐Duccio di Buoninsegna, 1255?~1318?와 조토 디 본도네Giotto di Bondone, 1267~1337, 이 세 거장이 그린 마에스타는 천상을 상징하는 황금빛 바탕, 다소 딱딱한 표정의 인물들, 또 중심이 되는 마리아와 예수를 다른 인물들보다 훨씬 크게 그렸다는 점에서 기본적으로 중세풍이다. 하지만 이 세 화가가 활동하던 시기부터 화가들은 양감이 거의 느껴지지 않는 평면적인 중세 그림에서 서서히 벗어나 그림 속 공간을 원근법적으로 구성하고, 인물을 근육과 뼈를 가진 존재로 그리기 시작했다.

조토의 스승인 치마부에가 그린 마에스타는 둥글게 묘사된 마리아 발치의 계단이나 하단 건물의 모양에서, 또 시에나에서 주로 활동한 두초의 그림에서는 비스듬한 옥좌와 함께 몸을 살짝 돌린 자세를 취한 마리아의 모습에서 '공간감'을 느낄 수 있다.

조토의 마에스타는 치마부에나 두초보다 훨씬 더 효과적으로 그림의 분위기를 자연스럽게 연출한다. 건축물을 연상케 하는 옥좌가 만들어낸 공간감은 물론, 성모나 옥좌 주변 성인과 천사 들의 몸은 한결 사실적이어서 옷 속에 감춰진 신체가 느껴질 정도다. 치마부에의 천사들이 카드 패를 포개놓은 듯하고 두초의 천사들이 옥좌 주변을 떠도는 느낌이 든다면, 조토의 천사와 성인 들은 두 발을 땅에 단단히 고정시킨, 그야말로 단단한 몸을 가진 존재로 보인다. 세 거장이 그린 예수는 '아기'라기보다는 '어른 아이'처럼 보이는데, 이는 인간을 구원할 전지전능한 신으로서의 면모를 과시하기 위한 것이다.

조반니 델 비온도
세례 요한 제단화

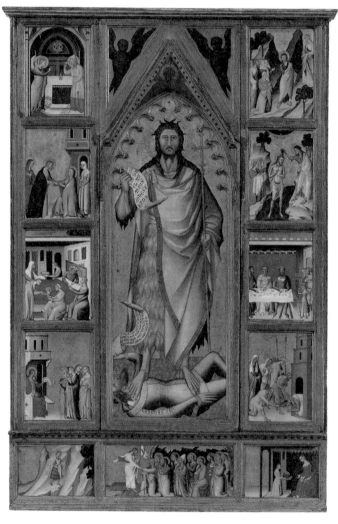

패널에 템페라
275×180cm
1360년경

조반니 델 비온도Giovanni del Biondo, ?~1399의 〈세례 요한 제
단화〉는 피렌체의 수호성인인 세례자 요한을 정중앙에, 그의 삶을 양쪽
여덟 개의 그림과 하단 프레델라(제단화 아래 부록처럼 붙는 그림) 세 개에 나
눠 담았다. 세례 요한은 마치 손처럼 그려진 발로 헤롯 왕을 밟고 있다.
헤롯 왕은 화면 오른쪽 작은 그림 중 위에서 세 번째, 연회 장면에서도
볼 수 있다.

상단 왼쪽은 순서대로, 이미 나이가 지긋한 엘리사벳의 남편 즈카르
야가 천사 가브리엘로부터 아이를 잉태할 것이라는 소식을 듣는 장면,
마리아가 친척 언니 엘리사벳의 임신을 축하하기 위해 그녀를 방문하는
장면, 세례 요한이 태어나는 장면과 그의 아버지 즈카르야가 아들의 이
름을 요한이라 정하고 그것을 적어 보이는 모습으로 이어진다.

오른쪽은 세례 요한이 사람들에게 설교하는 모습에 이어 그가 예수
에게 세례를 하는 장면이다. 요한은 형제에게서 왕권과 아내까지 빼앗
은 헤롯의 패륜을 비난한 적이 있다. 자신의 안위를 염려한 헤롯의 형수
이자 아내인 왕비는 성대한 연회에서 딸 살로메로 하여금 삼촌이자 의
붓아버지인 왕을 유혹해 소원을 말하게 하는데, 그 소원이 바로 요한의
목이었다. 아래는 요한이 참수당하는 장면이다. 바로 아래, 프레델라의
오른쪽 그림은 살로메가 요한의 목을 어머니에게 건네는 장면이다. 하단
왼쪽은 낙타털 옷을 입은 세례 요한의 모습이다. 그는 주로 이 낙타털
옷과 나무 십자가를 자신의 상징물로 삼았다. 하단 중앙에는 연옥, 즉
림보에 머물다가 부활 직전 잠시 그곳을 방문한 예수에게 순교성인들이
구원받는 장면이다.

시모네 마르티니와 리포 멤미
수태고지

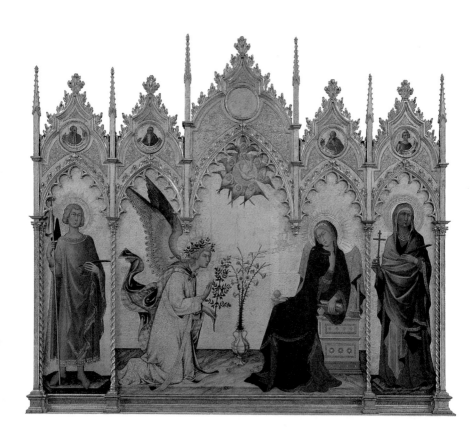

패널에 템페라
184×210cm
1333년경

시에나 태생의 화가 시모네 마르티니^{Simone Martini, 1284~1344}가 자신의 매제 리포 멤미^{Lippo Memmi, 1291~1356}와 함께 완성한 〈수태고지〉는 시에나 대성당에 걸려 있었다. 그림 양쪽에는 시에나의 성인인 성 안사노와 성녀 막시마가 있는데, 디오클레티아누스 황제 시절에 박해를 받고 순교한 이들은 각각 왼손에 순교를 상징하는 종려나무 가지를 들고 있다. 안사노가 오른손에 들고 있는 깃발은 부활을 의미한다. 위쪽 원형 안에는 예레미야, 에제키엘, 이사야, 다니엘 등 구세주의 탄생을 예언했던 네 명의 예언자가 두루마리 《성서》를 펼쳐들고 있다.

중앙 그림은 천사 가브리엘이 마리아에게 곧 임신할 것임을 알리는 장면이다. 상단 한가운데 천사들에게 둘러싸인 비둘기가 마리아를 향해 있는 힘껏 성령을 불어넣고 있다. 그 아래 놓인 화병에는 순결을 상징하는 백합이 꽂혀 있다. 천사 가브리엘의 날개는 공작의 날개로, 공작은 죽어서도 살이 썩지 않는다는 전설이 있다. 이는 곧 예수의 부활을 상징한다. 황금빛 배경에는 "은총이 가득한 이여, 주께서 너와 함께 계신다"라는 그의 말이 새겨져 있다. 그의 손과 머리에 있는 올리브나무 가지는 승리를 상징한다. 마리아는 몸을 비튼 채 한 손으로 망토를 끌어당겨 감싼다. 이 자세는 갑작스러운 천사의 출현과 혼전 임신 소식을 전해 듣고 당혹스러워하는 인간적 동요를 유감없이 보여준다.

고딕 말기에서 르네상스로 접어들던 시기, 상업으로 부를 축적한 신흥 부르주아의 취향이 사실적 미감을 앞세우는 동안, 왕족과 귀족 들은 지역을 막론하고 이처럼 화려하고 우아하면서도 세련되고 장식적인 그림을 선호했는데, 이를 일러 '국제 고딕 양식'이라 부른다.

암브로조 로렌체티
성전에 바침

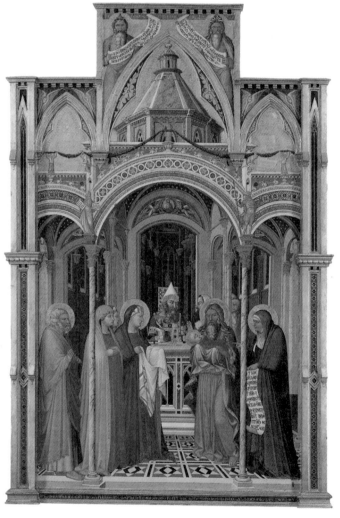

목판에 템페라
257×168cm
1342년경

시에나에서 태어난 암브로조 로렌체티Ambrogio Lorenzetti, 1290~1348는 두초 디 부오닌세냐에게서 그림을 배웠다. 〈성전에 바침〉은 시에나 대성당의 산크레센치오 예배당을 장식한 세 폭 제단화 중 일부로, 나머지 두 폭의 그림은 유실되었다. '성전에 바침The Presentation in the Temple'이라는 제목의 종교화는 태어난 지 40일이 지난 아이를 성전에 데리고 가 일종의 정결의식을 하는 유대인의 풍습을 그린 것으로, 이 그림에서는 예수가 바로 그 정결의식의 주인공이다.

천진난만하게 손가락을 빨고 있는 아기 예수를 포함해 총 다섯 명의 주요 인물의 머리에는 후광이 드리워 있다. 예수를 안고 있는 이는 《성서》에 기록된 시므온이라는 예루살렘 사람이다. 그는 예수를 만나기 전에는 결코 죽지 않을 것이라는 계시를 받은 자였다. 시므온 옆에는 메시아, 즉 예수가 올 것임을 예언한 안나가 두루마리를 든 채 손가락으로 예수를 가리키고 있다. 이들 맞은편에는 푸른 겉옷을 입은 마리아가 예수를 감쌌던 천을 들고 서 있다. 기둥 뒤, 그림 왼쪽 가장자리에 서 있는 사람은 마리아의 남편인 요셉으로 양 미간을 찌푸린 것은 세상의 죄를 대신해 죽을 아기 예수에 대한 걱정과 근심을 의미한다.

그림 상단, 튀어나와 보이는 건물 꼭대기 좌우에 예언자 이사야와 미카가 있다. 건물의 안쪽 아치 모양의 천장 중앙에는 두 천사를 양쪽에 대동한 예수의 모습이 보인다. 바닥의 사각 무늬는 뒤로 갈수록 점점 작아져 깊은 공간감을 만들어낸다. 한편 같은 시에나 출신인 화가 니콜로 디 부오나코르소Niccolò di Buonaccorso, ?~1388가 그린 〈성전에 바침〉[2]은 예수가 아니라 마리아의 정결의식을 담고 있다.

로렌초 모나코와 코시모 로셀리
동방박사의 경배

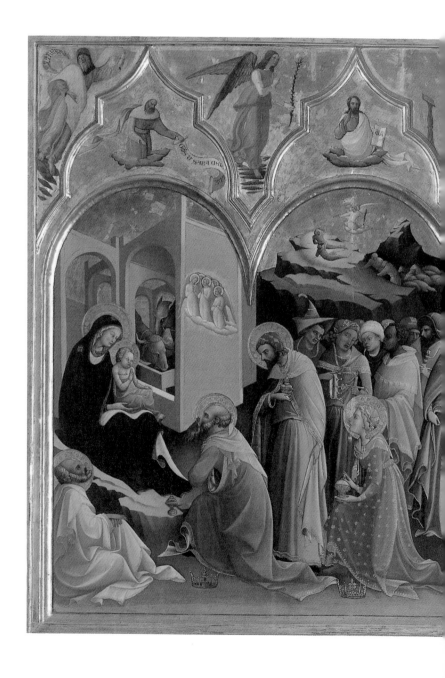

목판에 템페라
115×183cm
1420~1422년

젠틸레 다 파브리아노
동방박사의 경배

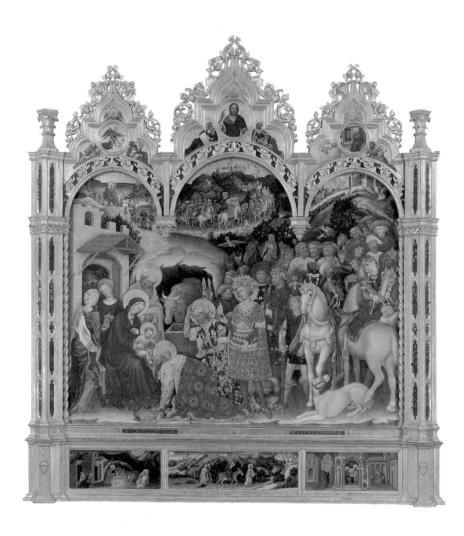

목판에 템페라
301.5×283cm
1423년경

15세기 초 사실적이고도 자연스러운 화풍의 르네상스 미술이 시에나나 피렌체 등을 중심으로 발전하는 동안, 귀족과 왕족 사이에서는 황금색을 비롯한 비현실적일 정도로 화려한 색상과 우아함을 강조하기 위해 유려한 선으로 길쭉하게 표현한 인체, 압도적인 장식성 등이 특징인 국제 고딕 양식이 크게 유행했다.

로렌초 모나코^{Lorenzo Monaco, 1370~1425}와 젠틸레 다 파브리아노^{Gentile da Fabriano, 1370~1427}가 각각 그린 〈동방박사의 경배〉는 예수가 태어날 즈음 동방으로부터 세 명의 박사가 별의 인도로 예루살렘을 거쳐 베들레헴으로 와서 예수에게 선물을 건네며 탄생을 경배하는 장면을 그린 작품이다. 동방의 현자인 이들은 별의 움직임을 읽을 수 있을 만큼 위세가 높아 '동방의 왕'이라고도 불린다.

로렌초 모나코가 코시모 로셀리^{Cosimo Rosselli, 1439~1507}와 함께 그린 그림은 등장인물을 비롯해, 동물, 예컨대 오른쪽 귀퉁이에 그려진 말과 개 역시 날렵하고 길쭉하게 그려 우아함을 더한다. 화면 왼쪽에는 갓 태어난 예수가 몸을 꼿꼿이 세운 채 축복의 자세를 취한다.

젠틸레 다 파브리아노의 그림은 황금색과 은색을 적절히 배치해 더욱 화려한 느낌을 주지만 로렌초 모나코보다는 조금 더 현실적인 느낌이다. 로렌초 모나코가 동방박사의 이국적 분위기를 강조하기 위해 등장인물의 의상을 이국적으로 그려넣었다면, 젠틸레 다 파브리아노는 표범이나 원숭이·사자·낙타·특이한 모양의 새 등 이국의 동물을 등장시켰다. 두 거장은 동방박사들을 청년, 장년, 노년으로 표현했다. 이는 시대와 세대를 초월한 전 인류가 메시아의 탄생을 경배하고 있음을 설명하기 위한 장치다.

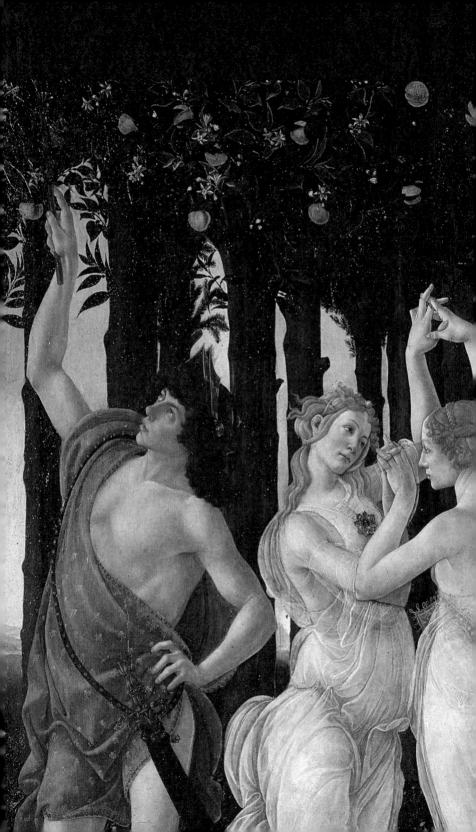

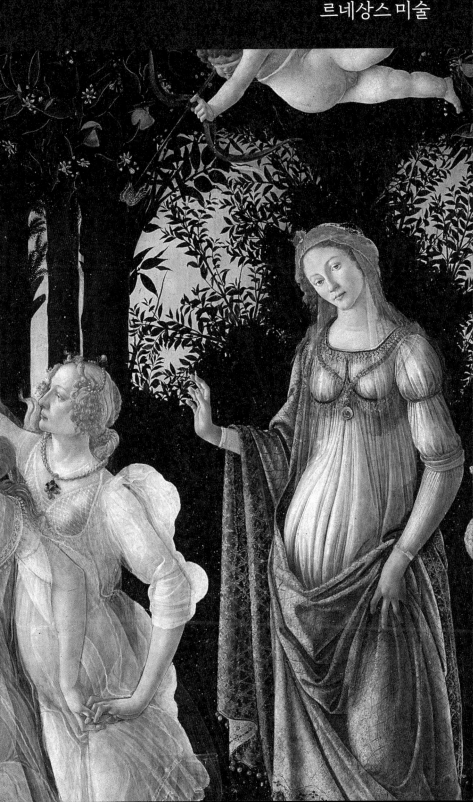

마솔리노 다 파니칼레 또는 페셀로
겸손의 마리아

목판에 템페라
110.5×62cm
1415~1420년

마사초와 마솔리노 다 파니칼레

성 안나와 성모자

목판에 템페라
175×103cm
1424~1425년

마사초
성모자

목판에 템페라
24.5×18.2cm
1426〜1427년

마솔리노 다 파니칼레^{Masolino da Panicale, 1383~1447}는 1424년부터 1년여 동안 자신의 제자 마사초^{Masaccio, 1401~1428}와 함께 브란카치 예배당 벽화 등 공동 작업을 주로 했다. 마솔리노가 중세 후기의 국제 고딕 양식에 가까운 화가였다면, 제자 마사초는 신체의 단단한 양감을 본격적으로 묘사하고 수학적으로 잘 계산된 원근법을 구사하는 사실주의적 르네상스 미술을 발전시켰다.

성모 마리아가 가슴을 드러낸 채 아기 예수에게 젖을 먹이는 〈겸손의 마리아〉는 마솔리노의 작품으로 알려졌으나, 줄리아노 페셀로^{Giuliano Pesello, 1367~1446}라는 화가가 그렸다고 주장하는 이도 있다. 수수한 옷차림으로 맨바닥에 앉아, 특히 가슴까지 드러내놓고 젖을 먹이는 마리아는 그녀를 신이 아니라 인간으로 보는 '인간중심적' 르네상스 시대에 와서야 본격적으로 그려졌다.

〈삼위일체〉[3]로 유명한 마사초는 스승인 마솔리노와 함께 〈성 안나와 성모자〉를 제작했다. 종이 인형을 오려다 붙여놓은 것처럼 무게감 없이 그리던 중세 회화에서 벗어나 조각처럼 단단한 몸과 무게감을 묘사한 등장인물 그림은 주로 마사초가 맡았을 것으로 추정된다.

마사초가 그린 〈성모자〉 속 포대기에 돌돌 말린 아기 예수는 마솔리노와 함께 그린 그림의 그 '어른 아이'가 아니다. 그는 천진난만한 미소를 지으며 어머니의 팔을 잡아당기고 있다. 마리아와 아기 예수 사이의 인간적인 친밀함 역시 중세를 벗어나면서부터 그림에 등장하기 시작했다. 두건 아래 마리아의 이마에 드리운 그림자나 아기 예수의 얼굴에 비친 마리아의 그림자 등에서 볼 수 있듯, 마사초는 빛의 명암을 이용해 인물의 입체감을 더욱 두드러지게 했다.

프라 안젤리코
테바이데

목판에 템페라
75×208cm
1420년경

프라 안젤리코
성모의 대관식

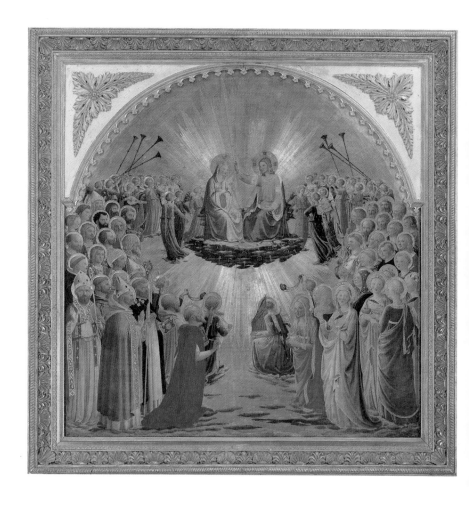

목판에 템페라
112×114cm
1434~1435년

프라 안젤리코^{Fra Angelico, 1395~1455}의 이름은 '천사 같은 수도사 형제'라는 뜻이다. 본명이 귀도 디 피에트로^{Guido di Pietro}인 그는 도메니코 수도회 소속의 수도사로 출발해 피에솔레에서 수도원장까지 오른 성직자였다.

프라 안젤리코의 초기 작품 〈테바이데〉의 무대인 '테바이데^{Thebaide}' 지방은 로마 제국의 황제 데키우스^{Decius, 249~251 재위}가 통치하던 시절 박해를 피해 기독교인이 하나둘 모이면서 유명해진 이집트의 사막 지역이다. 이후 이곳은 세속으로부터 스스로를 격리한 뒤 고행과 금욕을 하며 신과 소통하려 한 은둔자들의 공간이 되었다. 프라 안젤리코는 밭을 매거나 나귀를 타고 이동하거나 걷고 장례를 치르거나 대화를 나누고 휴식하는 등 테바이데에 모인 자들의 소박하면서도 경건한 삶을 파노라마로 펼쳐진 배경에 그려 넣었다.

〈성모의 대관식〉은 마리아가 승천한 뒤 천국에서 하나님 혹은 예수로부터 천국의 왕관을 받았다는 내용을 담고 있다. 프라 안젤리코가 몸담고 있던 도메니코 수도회는 스스로를 '마리아를 위한 수도회'라 부를 만큼 성모 숭배 사상이 각별했다. 당시 값비싼 황금색보다 더 비싼 값에 거래된 청색이 붉은색과 조화를 이루는 이 그림은 언뜻 젠틸레 다 파브리아노의 국제 고딕 양식의 화풍을 연상시키지만 화면 앞뒤에 위치한 군상의 크기를 적절히 조정해 원근감을 표현함으로써 앞 시대와 차별을 둔다. 막 왕관을 쓴 마리아는 두 손을 포개 순종의 자세를 취하고 있다. 천사들은 천상의 왕후가 된 마리아를 둘러싼 채 파이프오르간, 류트, 바이올린 등의 악기로 이 대관식을 축복하고 있다. 같은 주제의 그림으로 프라 필리포 리피(68쪽)의 제단화 〈성모의 대관식〉⁶이 유명하다.

파올로 우첼로
산로마노 전투

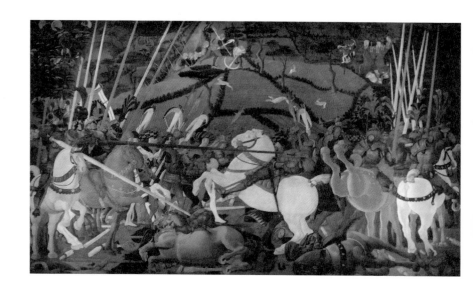

목판에 템페라
181×323cm
1438~1440년

새를 좋아해 파올로 우첼로^{Paolo Uccello}(Uccello는 새를 의미한다)라는 별명으로 더 잘 알려진 파올로 디 도노^{Paolo di Dono, 1397~1475}는 피렌체 10인 의회의 수장인 리오나르도 데 바르톨로메오 살림베니^{Lionardo de Bartolomeo Salimbeni}의 주문을 받고 〈산로마노 전투〉의 연작 세 점을 그렸다. 이 전투는 피렌체와 인근 시에나 사이에 벌어진 것으로 나머지 두 점은 각각 런던의 내셔널 갤러리와 파리의 루브르 박물관에 있다.[5]

그림은 피렌체가 기용한 용병대장 니콜로 다 톨렌티노가 시에나 군대의 장수 베르나디노 델라 치아르다를 말에서 떨어뜨린 장면을 담고 있다. 베르나디노 델라 치아르다는 원래 피렌체의 용병이었으나, 어차피 돈에 따라 움직이는 용병에게 이런 일은 그리 낯선 일도 아니었다. 배경에는 시에나 병사들이 언덕을 향해 도망치는 모습이 보이는데, 우첼로는 이를 은유라도 하듯 사냥개에 쫓기는 토끼까지 함께 그려 넣었다. 그림 왼편 니콜로 다 톨렌티노의 긴 창은 오른쪽 시에나 군을 향해 길게 뻗어 있다. 중앙을 가로지르는 갈색 창 끝, 백마에서 떨어지는 장수가 바로 베르나디노 델라 치아르다다. 바닥에는 말과 함께 갑옷 차림의 병사들이 쓰러져 있고, 말 몇 마리는 화면 오른쪽 귀퉁이를 향해 엉덩이를 드러내며 줄행랑치고 있다. 그림만 보면 붉은 말에 앉아 긴 창을 휘두르는 니콜로 다 톨렌티노가 연전연승의 용맹한 영웅처럼 보이지만, 실제로는 연패로 인해 거의 죽음에 몰렸다가 시에서 지원 병력을 보내고서야 구출되었다고 한다.

방패나 창, 말 등의 배열은 수학적인 원근법에 맞춰 그린 것으로, 너무나 엄격한 계산 탓에 오히려 어색해 보인다. 과도하게 원근법에 몰두하느라 정작 미술을 희생시킨 것이다.

도메니코 베네치아노
산타루치아데이마뇰리의 성화

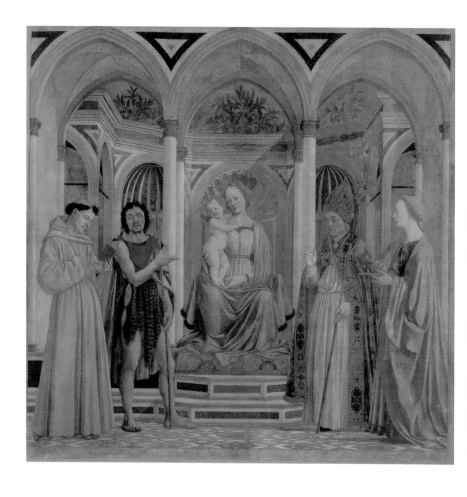

목판에 템페라
209×216cm
1440~1445년

피렌체에 있는 산타루치아데이마뇰리 성당의 제단을 장식하던 〈산타루치아데이마뇰리의 성화〉는 이제 르네상스 회화가 성숙기에 접어들었음을 보여준다. 인물들의 풍부한 양감, 자연스레 처리된 원근법, 빛과 어둠의 적절한 구사 등에서 르네상스의 사실주의가 본 궤도에 접어들었음을 알 수 있다. 배경에서 번쩍거리는 황금색을 걷어낸 것도, 또 정중앙에 성모자를 배치하고 양쪽에 성인을 두 명씩 배치해 조화와 균형, 질서의 미덕을 유감없이 표현해낸 것도 그러하다.

성모자와 함께 성인들을 배치해 서로 이야기를 나누는 듯한 모습을 담은 그림을 흔히 '성스러운 대화sacra conversazione'라고 부른다. 그림 왼쪽에는 성 프란체스코가 서 있다. 세례 요한은 《성서》에 적힌 대로 낙타털 옷을 입고 있다. 그는 더러 나무 십자가를 든 모습으로 그려지기도 한다. 학자들은 세례 요한의 얼굴이 화가 자신을 모델로 했다고 본다. 성녀 루치아를 기념하는 성당이니만큼 그녀의 모습도 보인다. 그림 가장 오른쪽에 서 있는 그녀는 디오클레티아누스 황제 시절, 가진 것을 모두 버리고 기독교를 위해 몸을 바치겠다는 서약을 하는 바람에 약혼자로부터 고발당해 갖은 고문을 겪다가 순교했다. 눈알을 뽑히는 고문까지 당한 그녀의 이름 '루치아'는 '빛'과 관련된 단어다. 회화 작품에서 그녀는 주로 자신의 눈알을 접시에 담은 채 등장하곤 하는데 이 그림에서는 생략되어 있다. 그녀 곁에는 피렌체 최초의 주교인 성 제노비오가 있다.

피에로 델라 프란체스카
우르비노 공작 부부의 초상화

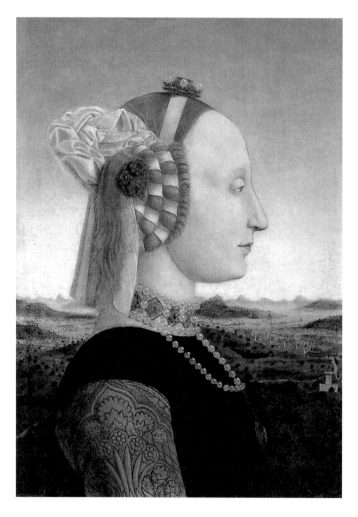

목판에 템페라
각 47×33cm
1465년경

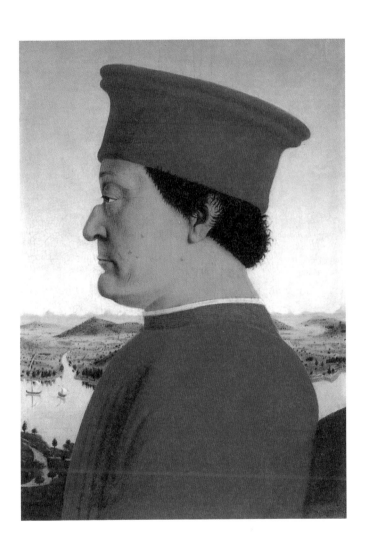

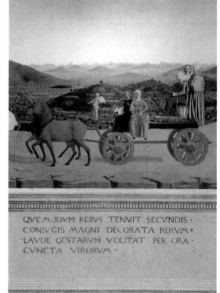

CLARVS INSIGNI VEHITVR TRIVMPHO ·
QVEM PAREM SVMMIS DVCIBVS PERHENNIS ·
FAMA VIRTVTVM CELEBRAT DECENTER ·
SCEPTRA TENENTEM

QVE MODVM REBVS TENVIT SECVNDIS ·
CONIVGIS MAGNI DECORATA RERVM ·
LAVDE GESTARVM VOLITAT PER ORA ·
CVNCTA VIRORVM ·

우르비노 공작 부부의 초상화(뒷면)

목판에 템페라
각 47×33cm
1472년경

르네상스 시대에는 개인 초상화가 부활한다. 초상화는 고대 로마의 황제나 귀족 들이 업적을 과시하기 위해 만든 메달이나 동전의 측면상을 참고했다. 피에로 델라 프란체스카^{Piero della Francesca,} ^{1415~1492}의 〈우르비노 공작 부부의 초상화〉도 측면상이다.

그림의 주인공은 우르비노 공작 몬테펠트로와 아내 바티스타 데 스포르차다. 용병대장으로서 부와 권력을 쌓은 그는 급기야 우르비노를 통치하는데, 도시의 위상을 높이기 위해 도서관을 만들고 수많은 학자를 불러들이는 등 르네상스 지도자의 면모도 제법 갖췄다. 몬테펠트로는 전쟁 중 한쪽 눈의 시력을 잃었는데, 측면상은 결함을 가리기에 최적이었을 것이다. 스포르차의 피부는 창백하다 못해 시신처럼 보이는데, 실제로 이 그림은 그녀가 아들을 낳고 얼마 못 가 세상을 뜬 뒤에 제작되었다. 유행에 따라 이마를 훤히 드러낸 아내와 매부리코에 툭 튀어나온 턱을 가진 남편 모두 이상적으로 아름답지는 않지만, 인물이 화면을 꽉 채우고 있어 당당함이 강조된다.

그림 뒷면, 부부는 각각 흰 말과 적갈색 유니콘이 끄는 승리의 마차를 타고 있다. 승리의 여신이 몬테펠트로의 머리에 관을 씌우고 있다. 칼을 든 여인은 정의를 상징한다. 그 옆에 노란 옷을 입고 거울을 든 여인은 뒷머리가 백발인 노인으로, 신중함을 의미한다. 부러진 기둥을 잡고 있는 이는 꿋꿋함을, 뒷머리만 보이는 여인은 절제를 상징한다.

한편 스포르차는 책을 읽고 있다. 적갈색 유니콘은 순결을, 붉은 옷에 십자가와 성체를 든 여인은 믿음을, 펠리컨을 든 여인은 사랑을 뜻한다. 펠리컨은 자신의 피로 새끼를 먹여 살린 모성애의 상징으로, 희생으로 인류를 구원한 예수를 의미한다. 뒷모습만 보이는 여인은 소망을 뜻한다. 바로 믿음, 소망, 사랑이 아내에게 부과된 덕목인 셈이다.

프라 필리포 리피
두 천사와 성모자

프라 필리포 리피
성모자와 성인들

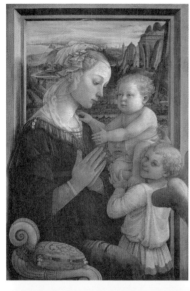

목판에 템페라
93×62.5cm
1465년경

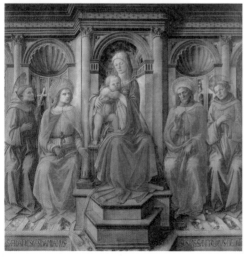

목판에 템페라
196×196cm
1445년경

수도사이자 화가인 프라 필리포 리피^{Fra' Filippo Lippi,} ^{1406~1469}는 성직자라는 신분에도 불구하고 천하의 난봉꾼으로 악명을 떨쳤는데, 다행히도 코시모 데 메디치의 후원을 받았다.

바사리가 쓴《예술가 열전》에 따르면 이미 행실이 점잖치 못한 이 수도사 화가는 나이 쉰에 성모 마리아 그림의 모델을 해주던 루크레치아라는 수녀를 납치해 아이까지 낳았다고 한다. 그와 루크레치아의 사이에서 낳은 아들 필리피노 리피^{Filippino Lippi, 1457~1504}는 훗날 아버지 못지않은 빼어난 실력의 화가가 되었다.

〈두 천사와 성모자〉의 성모 마리아는 바로 루크레치아를 모델로 한 그림이다. 이 작품은 코시모가 자신의 별장을 장식하기 위해 주문한 것으로, 성모 마리아가 세속적 아름다움이 극에 달한 모습으로 그려져 있다. 아기 예수를 비롯한 등장인물들은 고대 그리스 조각상을 떠올리게 한다. 그림의 배경이 되는 풍경은 '그림 속 그림'으로 액자 안에 갇혀 있어 독특하다.

〈성모자와 성인들〉 역시 코시모가 주문한 것으로, 산타크로체 성당의 노비티아테 예배당에 걸려 있었다. 성모를 중심으로 양쪽에 성인들을 배치한 전형적인 '성스러운 대화' 그림으로, 화가는 현실에서도 충분히 만날 수 있을 것 같은 세속적 아름다움으로 성모와 아기 예수를 그렸다. 성모자 양쪽에는 붉은 겉옷을 걸친 고스마와 다미아노 성인이, 바깥쪽에는 프란체스코 수도회를 세운 성 프란체스코와 뛰어난 언변으로 설교하다 죽어, 훗날 혀가 성물로 간직되는 파도바의 성 안토니오가 그려져 있다. 고스마와 다미아노는 기독교를 박해하던 디오클레티아누스 황제 시절에 활동한 형제 의사로, 갖은 고문을 당하다 순교했다. 이들은 약제상으로 시작해 은행업까지 진출한 메디치 가문의 수호성인이다.

안토니오 폴라이우올로
헤라클레스와 안타이오스

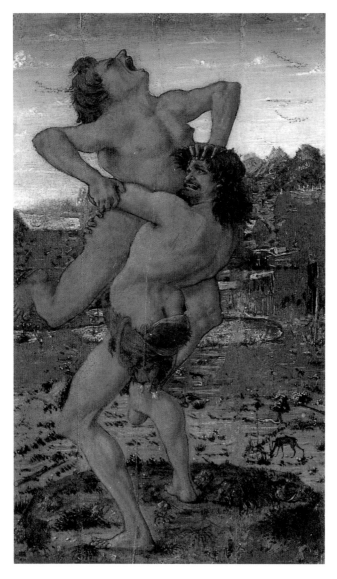

목판에 템페라
16×9cm
1470∼1475년

안토니오 폴라이우올로

헤라클라스와 히드라

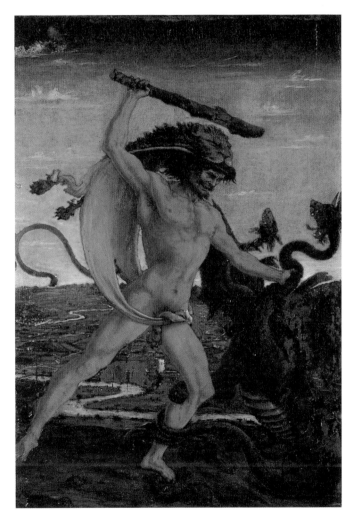

목판에 템페라
17×12cm
1470~1475년

안토니오 폴라이우올로와 피에로 폴라이우올로

포르투갈 추기경의 제단화

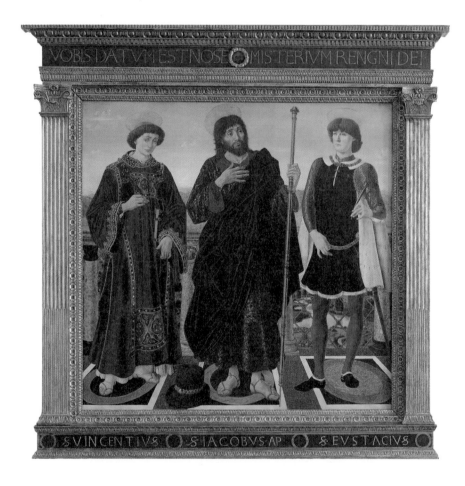

목판에 유채
242×235cm
1466~1468년

〈헤라클레스와 안타이오스〉, 〈헤라클레스와 히드라〉
는 피렌체가 한때 도시의 상징으로 삼았던 신화 속 영웅 헤라클레스를
주제로 한 그림이다. 〈헤라클레스와 안타이오스〉의 안타이오스는 대지
의 여신 가이아(텔루스)의 도움으로 힘을 발휘하는 거인이었다. 헤라클레
스가 안타이오스를 번쩍 들어올리는 것은 안타이오스의 힘이 땅과의
접촉에서 비롯되는 것임을 알고 있기 때문이다. 온 힘을 다해 적을 들어
올리는 헤라클레스의 불거진 근육, 발버둥치는 안타이오스의 긴장된 자
세 등은 안토니오 폴라이우올로^{Antonio del Pollaiuolo, 1429/1433~1498}의 해부학
지식에 근거한 것이다. 〈헤라클레스와 히드라〉는 헤라클레스가 인근 지
역을 황폐하게 만드는 머리 일곱 달린 뱀 히드라를 공격하는 모습을 담
았다. 헤라클레스는 그림에서처럼 자신이 죽인 사자 가죽을 쓰고 다니
곤 했다.

　　〈포르투갈 추기경의 제단화〉는 안토니오 폴라이우올로가 동생 피에
로^{Piero del Pollaiuolo, 1443~1496}와 함께 제작한 것으로 산미니아토알몬테의 성
당 내 포르투갈 추기경의 예배당 제단화로 제작되었다. 성인의 이름은
왼쪽부터 성 빈센치오, 성 야고보, 성 에우스타키오로, 발치에 이름이
적혀 있다. 14세기 스페인 발렌시아에서 태어난 성 빈센치오는 뛰어난
설교로 유명한 학자로, 주로 책과 함께 등장한다. 열두 제자 중 한 사람
인 성 야고보는 예루살렘에서 선교하다 참수형에 처해졌다. 제자들은
성인의 시신을 배로 실어와 발렌시아의 숲에 묻었는데, 이곳이 오늘날
에도 많은 이가 순례를 떠나는 산티아고데콤포스텔라이다. 그는 그림에
서 보듯 주로 지팡이나 모자와 함께 등장한다. 성 에우스타키오는 로마
군인 출신으로, 사냥 중 사슴을 쫓다가 십자가의 환영을 본 뒤 기독교
로 개종해 박해받다 화덕에서 불타 순교했다.

산드로 보티첼리
동방박사의 경배

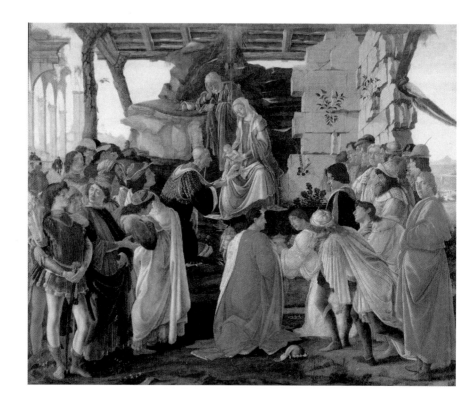

목판에 템페라
111×134cm
1475년경

'작은 술통'이라는 뜻의 별명 '보티첼리^{Botticelli}'에서 알 수 있듯이 산드로 보티첼리^{Sandro Botticelli, 1445~1510}는 술을 무척 좋아하는, 한량 기질이 다분한 화가였다. 그의 〈동방박사의 경배〉는 피렌체에 있는 산타마리아노벨라 성당의 과스파레델라마 예배당 제단화로 주문되었다. 화면 오른쪽 부서진 담 바로 앞, 하늘색 옷을 입고 손가락으로 누군가를 가리키는 인물이 바로 그림의 주문자인 과스파레 델 라마이다.

그림 속 등장인물들은 사실상 성모자가 아니라 실세, 메디치 가문에게 경배를 드리고 있다 해도 과언이 아니다. 주문자였던 과스파레 델 라마는 메디치 가문 사람들을 그림에 대거 등장시켜 자신과 그들의 친분을 과시하려 했다. 예수의 발치 아래 무릎을 꿇고 앉은 이는 가문의 수장인 코시모 데 메디치이다. 그림 중앙에 붉은 옷을 입고 앉은 이는 코시모의 아들이자 이 가문의 대를 잇는 피에로 메디치이며, 바로 오른쪽은 피에로의 동생인 조반니이다. 사실 이 그림이 완성될 무렵은 코시모와 그의 아들들인 피에로와 조반니가 사망한 뒤로, 피렌체인들로부터 '위대한 자'로 불리던 로렌초 메디치가 이끌고 있었다. 그는 화면 제일 왼쪽에 붉은 옷을 입고 다소 거만한 자세로 서 있다. 그러나 몇몇 학자는 오른쪽 무리 중 검은 옷에 붉은 천을 드리운 채 서 있는 남자를 그로 보기도 한다. 한편, 화면 가장 오른쪽에 서서 그림 밖 관객과 눈을 맞추고 있는 노란 옷의 남자는 화가의 자화상으로 알려져 있다.

메디치 가문은 피렌체인의 마음을 사로잡기 위해 이런저런 행사를 주도하곤 했는데, 그중에서도 1월 6일의 주현절 행사를 가장 성대하게 치렀다. 이날은 동방박사의 경배를 받음으로써 예수가 구세주임이 만천하에 선포된 날로 기념된다.

산드로 보티첼리
봄

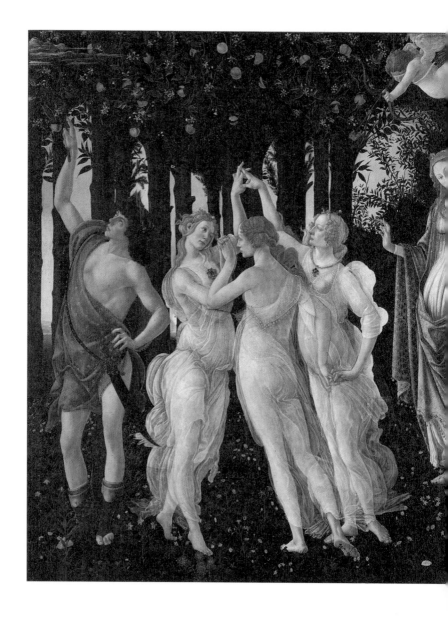

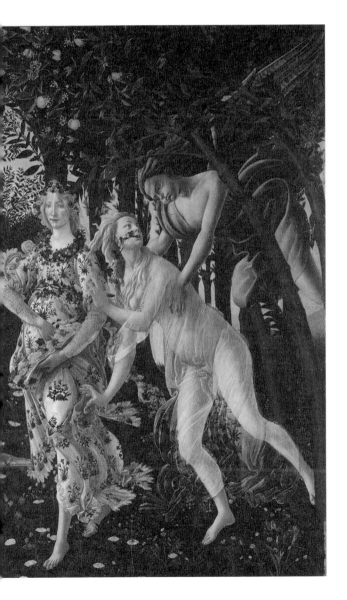

목판에 템페라
203×314cm
1481~1482년

〈봄〉은 '위대한 자 로렌초'의 조카인 로렌초 디 피에르프란체스코 데 메디치 Lorenzo di Pierfrancesco de' Medici, 1463~1503 의 저택 침실, 침대 등받이 위에 걸려 있었는데, 막 결혼한 그를 위해 가문에서 주문한 것으로 보인다.

화면 정중앙에는 비너스(아프로디테)가 서 있다. 머리 위로 비너스의 아들인 큐피드(에로스)가 활을 겨누고 있다. 큐피드는 사랑을 느끼게 하는 금화살과 미움을 느끼게 하는 납화살을 쏘아 심심찮게 사건을 일으키곤 했다. 눈을 가린 큐피드의 활에 맞은 이는 곧 맹목적인 사랑에 빠질 것이다. 그림 왼쪽에는 이 여신을 수행하는 삼미신이 있는데 주고 받고 되돌리는 '자비'로 이해되기도 하고 순결·미·사랑으로 해석해 결혼을 상징한다고도 본다. 이들은 오른쪽, 왼쪽 그리고 뒤를 향하고 있어 여성의 몸을 다각도로 관찰하고자 하는 감상자의 관음증을 충족하기에 알맞다. 날개 달린 장화와 지팡이를 들고 다니는 메르쿠리우스(헤르메스)는 지팡이를 높이 들어 시커먼 먹구름을 휘젓고 있다. 먹구름으로 상징되는 어두운 겨울을 걷어낸다는 뜻으로 읽을 수 있다. 메르쿠리우스는 위대한 자 로렌초의 젊은 시절 얼굴을 많이 닮았다.

화면 오른쪽에는 시퍼런 남자 하나가 한 여성을 겁탈이라도 할 듯 낚아채고 있다. 그는 바람의 신 제피로스로, 지중해 인근 지역에서 봄이 찾아옴을 알리는 서풍을 의미한다. 제피로스의 손에 잡힌 여인은 봄의 요정 클로리스로, 입에서 장미꽃이 피어오른다. 이 요정은 바로 왼쪽에 화려한 꽃무늬 옷을 입고 서 있는 꽃의 여신 플로라로 변한다. 학자에 따라서는 클로리스가 플로라로 변한 것이 아니라 플로라가 봄의 여신인 프리마베라로 변한 것으로 보기도 한다. 어느 쪽으로 해석하든 제피로스의 바람이 꽃을 피우고 봄을 시작하게 한다는 뜻이다. 플로라는 보티

첼리가 마음으로만 흠모하던 여인, 시모네타 베스푸치^{Simonetta Vespucci}를 모델로 했다. 귀족 출신인 그녀는 피렌체의 부호 베스푸치 가로 시집을 온 뒤에도 뛰어난 미모 때문에 염문이 끊이지 않았는데, 줄리아노 데 메디치와 연인 관계를 유지했다 한다. 보티첼리로서는 자신의 든든한 후원자가 되어준 메디치 가문의 실세와 관계하던 그녀를 먼발치에서 지켜볼 수밖에 없었다.

배경의 나무들을 보면, 우선 메르쿠리우스와 삼미신 뒤의 나무들은 꼿꼿하게 뻗어 있지만 화면 가장 오른쪽 월계수는 겁에 질려 몸을 잔뜩 구부린 요정 클로리스처럼 휘어 있다. 중앙에 비너스의 머리 뒤로 드리운 나뭇가지들은 종교화의 후광처럼 그녀의 존재를 강조한다. 배경의 꼿꼿한 나무들은 오렌지나무이다. 주로 감귤나무 종류의 학명에 'medica'가 붙는데, 당시에는 이 오렌지를 '말라 메디카'라고 불렀다. 따라서 메디카는 이 메디치^{medici} 가문의 상징으로 볼 수도 있다. 월계수는 라틴어로 'Lurentius', 즉 이탈리아어의 로렌초에 해당한다.

학자들은 보티첼리가 화면 곳곳에 그려 넣은 꽃이 무려 500여 종에 달하는 것을 밝혀냈다. 이들 꽃은 주로 피렌체, 특히 메디치 가문 별장 근처에 서식하는 것으로 알려져 있으나, 더러는 보티첼리의 상상에 따른 꽃도 존재한다고 한다. 결국 그림은 따스한 바람에 꽃이 피는 봄의 이야기로, 사랑의 결실을 이룬 신혼부부의 봄 같은 사랑을 축복하는 것으로 볼 수 있지만, 메디치 가문으로 인해 황금기를 구가하는 피렌체의 영광을 표현했다고 볼 수도 있다.

산드로 보티첼리
비너스의 탄생

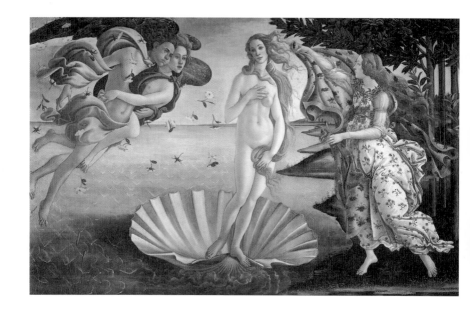

캔버스에 템페라
172.5×278.5cm
1484년경

비너스, 즉 아프로디테는 사랑의 여신이다. 이 작품은 중세 이후 최초로 등장한 실물 크기의 여성 누드라는 점에서도 유명하다. 작품 주문자 혹은 후원자가 정확하게 알려져 있지는 않지만, 〈봄〉과 함께 메디치 가문의 별장에 걸려 있었던 것으로 보아 역시 메디치 가문을 위한 그림으로 볼 수 있다.

그리스 신화에 의하면 우라노스는 아내와, 아들 중 하나인 크로노스(사투르누스)에 의해 거세를 당한다. 아프로디테는 바다에 떨어진 우라노스의 생식기 주변에 생긴 거품 속에서 태어나 키프로스 섬에 이른다.

보티첼리의 비너스는 고대 그리스의 여성 누드 조각상에서 자주 볼 수 있는 베누스 푸디카$^{Venus\ Pudica}$ 자세를 취하고 있다. 라틴어인 베누스 푸디카는 '정숙한 비너스'라는 뜻으로, 여성이 자신의 부끄럽고 은밀한 부분을 양손으로 가리는 자세를 의미한다. 그러나 몸을 가리겠다는 의욕이 지나친 탓인지 머리칼을 잡은 채 자신의 음부를 가리는 비너스의 왼쪽 팔이 부자연스럽게 늘어나 있다. 그래도 비너스의 몸은 고대 그리스 조각상을 보듯 이상적인 비율과 백옥 같이 흰 피부를 자랑하고 있다.

그림 왼쪽의 남녀는 각각 서풍의 신 제피로스와 미풍의 신 아우라 혹은 클로리스로 추정한다. 이들이 불러일으키는 따사롭고 부드러운 바람에 의해 거품 속에서 태어난 비너스가 키프로스 섬까지 밀려올 수 있었던 것이다. 그림 오른쪽, 요즘 패션 감각에도 뒤지지 않는 꽃무늬 옷차림의 여신은 유피테르(제우스)의 딸 중 하나로 자연의 변화를 관장하는 호라이이다. 그녀는 역시 꽃무늬가 화려한 망토를 비너스에게 건네고 있다. 정작 비너스는 우아한 자태를 뽐내느라 옷을 입을 생각이 없어 보인다. 한편 이 그림 속 비너스도 시모네타 베스푸치를 모델로 한 것으로 전해진다.

산드로 보티첼리
팔라스와 켄타우로스

산드로 보티첼리
메달을 든 남자

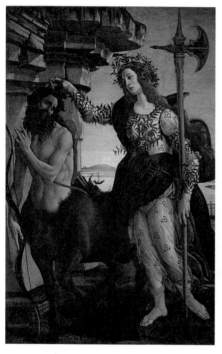

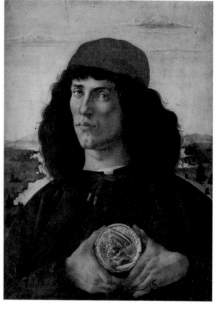

캔버스에 템페라
207×148cm
1482년경

목판에 템페라와 금박
57.5×44cm
1475년경

〈팔라스와 켄타우로스〉의 '팔라스'는 시모네타 베스푸치를 모델로 그린 것으로 전쟁의 여신이자 지혜의 여신 미네르바(아테나)를 부르는 또 다른 이름이다. 주관하는 두 신 중 지혜로운 미네르바는 주로 대화를 통한 협상에 능한 여신이지만 마르스(아레스)는 무기, 즉 폭력을 사용해 전쟁을 승리로 이끄는 신이다. 켄타우로스는 머리를 비롯한 상체는 사람이지만 하체는 말인 반인반수의 괴물로, 주체할 수 없는 동물적 욕정으로 가득한 존재이다. 긴 창을 든 팔라스가 켄타우로스의 머리를 움켜잡은 것은 본능에 대한 이성의 승리인 셈이다. 그녀는 올리브나무 가지로 만든 화환을 쓰고 있다.

이 그림은 위기에 처한 피렌체를 구해낸 로렌초 데 메디치를 칭송하기 위해 그린 것으로도 본다. 배경의 항구는 나폴리를 떠올리게 한다. 1478년에 로렌초 데 메디치는 교황과 모종의 협약을 하고 피렌체를 위협하는 나폴리 왕을 군대나 경호원 없이 찾아가 약 석 달 동안 머물면서 협상을 벌여 결국 우호적인 관계를 이끌어냈다. 한편 팔라스가 입고 있는 옷에는 올리브나무 모양과 함께 서너 개의 다이아몬드 반지가 짝을 이룬 문양이 그려져 있다. 이는 '신에 대한 사랑', 즉 '영원한 사랑'을 의미한다. 이 문양은 코시모 데 메디치와 로렌초 메디치가 주로 사용하던 가문의 문장이기도 했다.

〈메달을 든 남자〉는 현재까지도 누구를 모델로 해 그린 것인지 정확하게 밝혀지지 않았다. 그러나 남자가 가슴팍에 코시모 데 메디치를 새긴 메달을 들고 있는 것으로 보아 로렌초 메디치 혹은 메디치 가문의 누군가를 그린 것으로 추정한다. 메달을 움켜쥔 두 손은 해부학적으로도 완성미가 돋보이며, 우수에 찬 눈빛으로 화면 밖 관람객을 물끄러미 바라보는 시선 처리는 놀라울 정도로 자연스럽다.

산드로 보티첼리

모략에 빠진 아펠레스

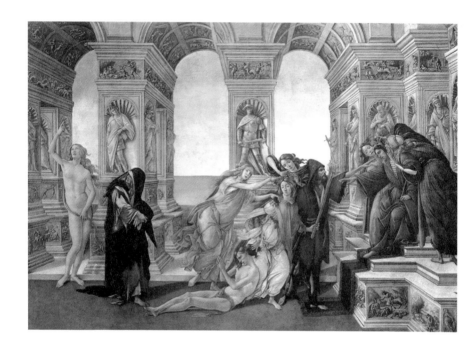

목판에 템페라
62×91cm
1495~1497년

〈모략에 빠진 아펠레스〉는 르네상스 최고의 인문학자이자 건축가로 유명한 레온 바티스타 알베르티 Leon Battista Alberti, 1404~1472 가 자신의 저서 《회화론 Della Pittura》에서 인용했던 화가 아펠레스에 관한 이야기를 그린 것이다.

　　아펠레스는 출중한 그림 솜씨로 알렉산드로스 대왕의 총애를 한 몸에 받았다. 대왕은 그가 자신의 애첩과 눈이 맞아도 용서할 정도였다. 그런 그를 경쟁 상대로 여기던 안티필로스는 나중에 이집트 왕의 자리에 오르는 프톨레마이오스에게 아펠레스가 왕권을 찬탈할 음모를 꾸미고 있다며 음해했다. 프톨레마이오스는 안티필로스의 말을 곧이곧대로 믿었으나 이내 거짓임이 만천하에 밝혀졌다. 하마터면 목숨을 내놓을 뻔한 이 사건 직후 아펠레스는 그림 한 점을 남겼다고 한다. 그림은 사라졌지만 고대 로마 시절의 한 문인이 그림을 보고 쓴 글이 남았고, 알베르티가 이를 다시 소개해 보티첼리가 이 작품을 완성했다.

　　그림 오른쪽의 왕의 큰 귀는 남의 말에 쉽게 넘어감을 의미한다. 왕을 둘러싼 여자들은 그 귀에 대고 감언이설을 늘어놓고 있다. 왕의 앞쪽에 푸른 옷을 입은 여자가 들고 있는 것은 '비방의 횃불'이다. 그녀는 질투를 상징하는 검은 옷차림의 남자에게 손목이 잡힌 채 끌려가고 있다. 이 비방의 여인은 '거짓 없음'을 상징하기 위해 옷을 벗은 한 소년의 머리채를 휘어잡고 있다. 〈비너스의 탄생〉에서 옷을 건네주던 호라이를 좌우로 뒤집은 것 같은 붉은 옷의 여인은 비방의 여인의 머리를 매만지고 있다. 그림 왼쪽, 검은 옷차림의 수녀는 '속죄' 혹은 '후회'의 의인화로 읽는다. 수녀는 손가락으로 하늘을 가리키는 전라의 여성을 쳐다보고 있다. 그녀는 〈비너스의 탄생〉의 주인공과 그 자세가 흡사한데, 감출 것 없는 '진실'을 의미한다.

휘호 판 데르 휘스
포르티나리 제단화

목판에 유채
253×586cm
1477~1478년

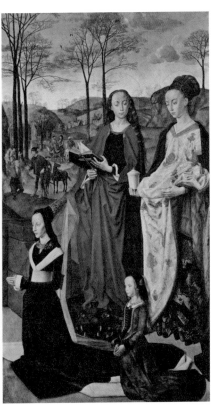

휘호 판 데르 휘스^{Hugo van der Goes, 1430/1440~1482}는 오늘
날의 벨기에와 네덜란드에 해당하는 플랑드르에서 가장 발달한 도시,
겐트에서 태어나고 활동했다. 주로 종교화 제작에 탁월했던 휘스는 30
대 중반에 우울증을 이기기 위해 브뤼셀 근교의 한 수도원에 평수사
로 들어갔다. 그는 자주 발작에 시달렸고 급기야 자살 시도까지 서슴
지 않았는데, 떠도는 소문에 의하면 반 에이크 형제가 그린 〈겐트 제단
화〉⁶ (1432)를 도저히 뛰어넘을 수 없다는 자괴감 때문이었다 한다.

〈포르티나리 제단화〉는 메디치 은행의 브루게 지점에서 일하던 톰마
소 포르티나리^{Tommaso Portinari, 1424?~1501}가 주문한 것으로 양 날개 그림 중
왼쪽에는 톰마소 그리고 그의 아들 안토니오^{Antonio}와 피젤로^{Pigello}가, 오
른쪽에는 톰마소의 부인 마리아^{Maria di Francesco Baroncelli}와 딸 마르가리타
^{Margarita}가 작게 그려져 있다. 그들 뒤로 이 가족의 이름과 같은 수호성
인들이 보인다. 왼편에 있는 성 토마스는 창에 찔려 죽은 순교 성인임을
강조하기 위해 창을 들고 있다. 성 안토니오는 산속 깊은 곳에서 갖은
유혹을 물리치며 금욕적인 생활을 한 은수자 성인으로, 그림에서는 주
로 종과 함께 등장한다. 한편 피젤로의 수호신은 생략되었다.

오른쪽 그림의 왼편에서 붉은 옷을 입고 십자가 위에 책을 받쳐 든
성인은 마르가리타다. 이교도의 청혼을 물리치고 박해 받다 참수되었으
데, 감옥에 갇혀 있는 동안 용의 모습을 한 악마를 물리친 이력이 있어
용과 함께 그려진다. 오른편에는 매음굴에서 일하다 예수를 만나 그의
발을 향유로 닦으며 회개한 막달라 마리아가 서 있다. 그녀는 주로 향유
병과 함께 등장한다.

중앙 그림에는 예수의 탄생과 목동들의 경배가 함께 그려져 있다. 탄
생의 장면은 14세기 말에 성녀로 선포된 스웨덴의 성녀 비르지타^{Birgitta,}

1303~1373의 환시체험 내용을 참고했다. 성녀 비르지타는 성모 마리아가 금발을 길게 늘어뜨린 뒤 신발과 외투, 베일을 벗고 무릎을 꿇은 채 기도하는 중에 예수를 낳는 장면을 목격했으며, 당시 아기 예수가 온 몸에서 눈부신 빛을 뿜어내어 요셉이 들고 있는 촛불을 무색케 했다고 전한다. 오른쪽에는 천사로부터 구세주가 탄생했다는 소식을 듣고 몰려온 목동들의 모습이 보인다. 이들의 표정에서 놀라움과 기쁨 그리고 진지함이 느껴진다. 작게 그려진 천사들의 다양한 자세와 표정은 다소 딱딱하고 경건한 분위기의 그림에 경쾌한 리듬감을 선사한다.

그림 정중앙에 있는 스페인 지역에서 수입해온 포도 문양의 도자기는 '포도주'를, 바로 뒤에 누워 있는 밀짚단은 성찬식의 '밀떡'을 떠올리게 한다. 도자기에 꽂힌 붉은색의 백합 역시 예수가 흘린 피, 즉 수난을 상징한다. 파란색 붓꽃은 성모의 슬픔을, 흰 붓꽃은 성모의 순결을 뜻한다. 옆에 놓인 투명한 물병도 성모의 순결을 뜻한다. 물병에 꽂힌 매발톱 꽃은 전통적으로 성모의 슬픔을, 카네이션은 십자가 처형 당시 성모 마리아가 흘린 눈물에서 피어난 꽃으로 예수의 수난 혹은 성모의 슬픔을 의미한다.

로히어르 판 데르 베이던

예수를 매장하다

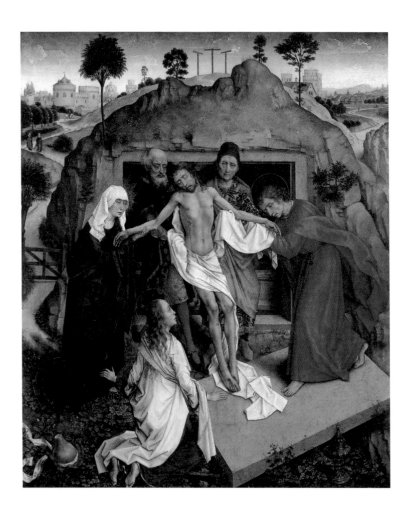

목판에 유채
111×95cm
1460~1463년

플랑드르의 화가 로히어르 판 데르 베이던^{Rogier van der} Weyden, 1399/1400~1464은 얀 반 에이크에 필적하는 거장으로, 터럭 하나도 놓치지 않는 정교한 사실주의의 대가였다.

〈예수를 매장하다〉는 십자가에 못 박혀 숨을 거둔 예수를 최측근들이 매장하기 앞서 애도하는 모습을 담고 있다. 예수는 선 자세로 야위고 가냘픈 자신의 몸을 드러내 보이고 있다. 숨을 거둔 예수가 선 자세나 날개를 펴듯 쭉 펼친 두 팔을 두 사람이 지탱하는 장면은, 지금은 뮌헨의 미술관에 전시되어 있는 프라 안젤리코의 그림인 피렌체 산마르코 수도원 제단화의 일부[7]를 떠올리게 한다. 따라서 몇몇 연구가는 그가 가톨릭 대희년에 참석하기 위해 로마를 가던 중 피렌체를 들러 프라 안젤리코와 만났으며, 다양한 의견을 나눴을 것이라 추정하기도 한다.

예수의 오른팔을 받치는 여인은 성모 마리아, 왼팔을 받치는 남자는 사도 요한이다. 뒤에 서 있는 두 인물은 아리마테아 사람 요셉과 니코데모이다. 왼쪽 아리마테아의 요셉은 유대 공의회 의원으로, 예수를 죽이려던 유대인 지도자들의 결정에 반감을 가진 인물이었다《루카 복음서》23장 51절). 전하는 이야기에 따르면 그는 예수의 고통을 덜어주기 위해 롱기누스가 창으로 옆구리를 찌르자 흘러나오는 피를 성배에 담았고, 십자가 처형 이후에는 예수의 시신을 고운 베에 싸서 자신이 마련한 바위 무덤에 안치했다고 한다. 화려한 옷차림의 니코데모 역시 유대 공의회 의원으로 유대 지도자들에게 죄의 증거가 없는데 예수를 소송하는 것이 부당하다고 주장했고《요한 복음서》7장 51절), 아리마테아의 요셉과 함께 예수의 시신을 수습했다. 그림 속 니코데모는 화가 자신의 자화상으로 추정되었으나, 현재는 메디치 가문의 수장 코시모 메디치를 모델로 그렸을 것이라는 주장이 우세하다.

한스 멤링
포르티나리 제단화

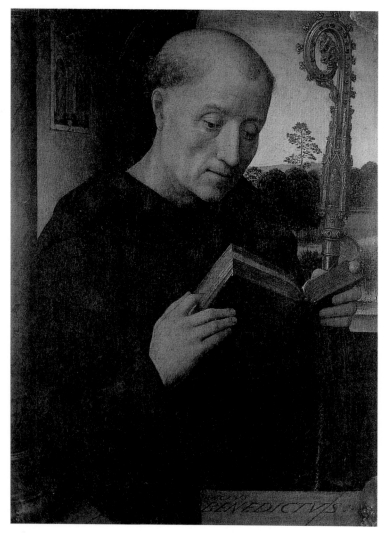

목판에 유채
각 45×34cm
1487년

한스 멤링

음악을 연주하는 천사들에 둘러싸인 성모

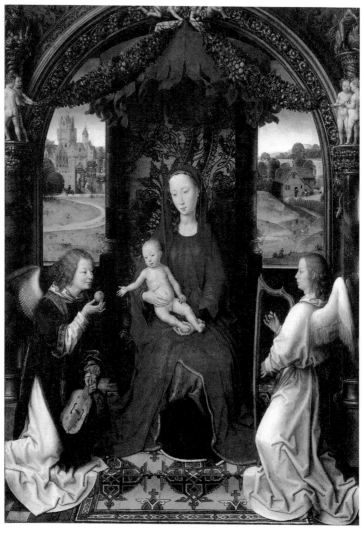

목판에 유채
57×42cm
1490년경

한스 멤링Hans Memling, 1430~1494은 플랑드르의 브뤼셀로 이주, 로히어르 판 데르 베이던을 사사했다. 그는 상류층의 개인 예배당이나 집에 보관하기 좋고, 여행 등 이동할 때 가지고 다니기에도 좋은 소형 제단화 제작에 뛰어나 플랑드르뿐 아니라 인근 왕실과 귀족 들 사이에서 폭발적인 인기를 누렸다. 또한 그는 초상화 역시 작은 크기로 제작해 명성을 떨쳤다. 그는 모델을 치밀하게 사실적으로 묘사하면서도 우아하고 아름답게 포장할 줄 알았다. 그는 초상화에 풍경을 그려 넣은 최초의 플랑드르 화가로도 유명하다.

〈포르티나리 제단화〉는 한쪽에는 성인을, 한쪽에는 개인의 초상을 그려 넣어 상상과 실제를 나란히 했다. 멤링은 피렌체 메디치 은행의 플랑드르 지역 책임자였던 톰마소 포르티나리를 위해 여러 개의 그림을 제작했는데, 기도서를 두고 두 손을 모은 채 명상에 잠겨 있는 남자는 톰마소의 조카 베네데토 포르티나리Benedeto Portinari, 반대쪽은 그가 이름을 따온 성 베네딕토다. 기도서를 읽는 성인이 살짝 몸을 기댄 난간에는 자신의 이름이 비스듬하게 새겨져 있다. 성 베네딕토의 상징물은 그가 수사들을 혼낼 때 사용한 지팡이다. 두 그림 모두 아름다운 자연 풍경을 배경으로 하고 있다.

〈음악을 연주하는 천사들에 둘러싸인 성모〉는 플랑드르 지역의 풍광을 그려넣었다. 얼굴이 길쭉한 마리아와 아기 예수 양쪽에 두 천사가 악기를 연주한다. 왼쪽 천사는 원죄를 상징하는 사과를 들고 있다. 상단 아치의 틀에는 포도 문양이 가득 그려져 있는데, 창밖 오른쪽의 방앗간, 밀밭과 더불어 성찬식을 의미한다. 즉 포도주와 밀떡 혹은 빵으로 읽을 수 있는 것이다. 바닥의 양탄자는 원근법이 제대로 지켜지지 않았지만, 다양한 문양이나 기물의 표현은 놀라우리만큼 섬세하다.

알브레히트 뒤러
동방박사의 경배

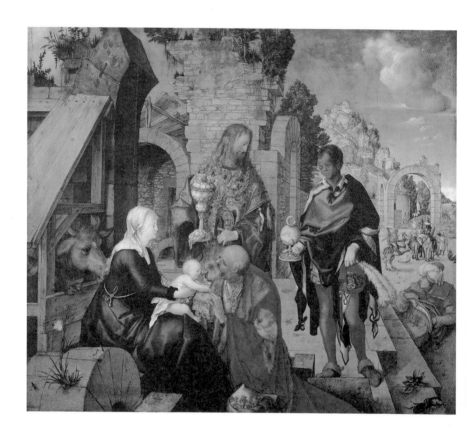

목판에 유채
99×113.5cm
1504년

알브레히트 뒤러 $^{Albrecht Dürer, 1471~1528}$ 는 그림뿐 아니라 여러 분야에 능통한 천재형 르네상스 화가로 아버지 밑에서 금세공을 배우던 시절부터 이미 미술 관련해서는 신동 소리를 들었다. 〈아버지의 초상화〉[8]는 19세의 그가 처음으로 서명을 남긴 유화 작품이다.

독일 화가로는 거의 최초로 이탈리아로 유학 간 뒤러는 이탈리아 르네상스 화가들의 해부학 지식과 완벽한 비율의 이상적인 아름다움을 갖춘 인체 묘사 등에 큰 영향을 받았다. 특히 그는 원근법 등 수학적 지식과 해부학에 능한 이탈리아 미술가들이 인문학자만큼 존경받는 것에 깊은 감명을 받았다.

〈동방박사의 경배〉에서 뒤러는 세 박사의 모습을 각기 청년·장년·노년으로, 또 흑인·아시아인(오늘날의 서아시아 지역)·유럽인으로 연출했다. 이는 예수와 그의 가르침이 세대와 인종을 넘어 존경받았다는 사실을 상기시킨다. 중앙에 긴 머리칼의 아시아인 박사는 뒤러 자신의 모습으로 그렸다. 평소 화가로서 자부심이 높던 그는 자신을 예수처럼 묘사한 자화상도 제작했다.[9] 동방박사들이 가져온 선물은 각각 황금·유향·몰약이다. 황금은 견고한 예수의 권위를, 미사에서 피우는 유향은 신성을, 죽은 시체의 부패를 막아준다는 몰약은 부활과 구원을 의미한다. 화면 왼쪽 아래에는 질경이와 나비가 있다. 질경이는 예수의 상처를, 나비는 부활을 상징한다. 오른쪽 화면 아래 구석의 사슴벌레는 위험한 곤충으로 '악'을 상징한다.

이 작품은 비텐베르크 성 안에 있는 궁정 예배당의 제단화로 주문된 삼면화 가운데 중앙 그림으로, 프리드리히 3세 $^{Friedrich III, 1463~1525}$ 가 주문한 것이다. 뒤러가 첫 번째 여행에서 방문한 베네치아 화가들에게 영향을 받은 것으로, 먼 배경의 바위산은 만테냐(122~126쪽)를 연상시킨다.

(대) 루카스 크라나흐
루터와 아내

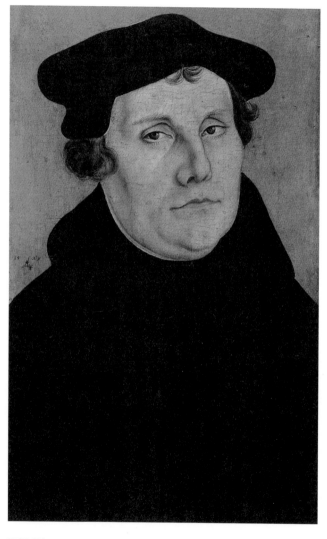

목판에 유채
각 37×23cm
1529년

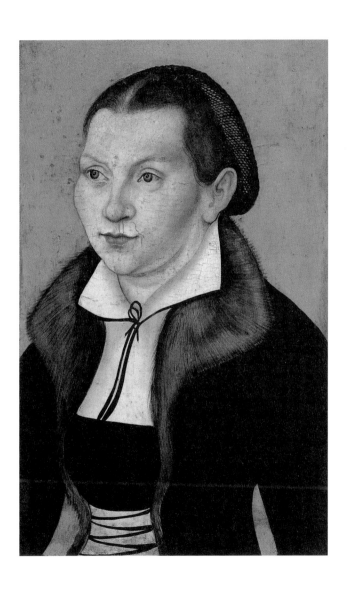

아담과 이브

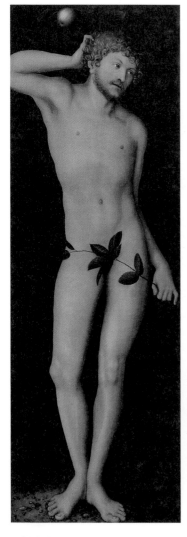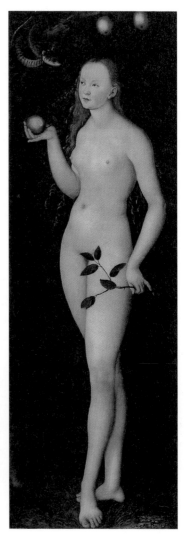

목판에 유채
172×63cm, 167×61cm
1528년

같은 이름을 가진 아들과 혼동을 피하기 위해 (대) 루카스 크라나흐Lucas Cranach the Elder, 1472~1553라 불리는 이 화가는 독일의 크로나흐라는 작은 마을에서 태어났고, 작센의 비텐베르크에 머물며 프리드리히 3세의 궁정화가로 활동했다. 그는 그림뿐 아니라 다양한 사업에서 성공해 그 도시에서 가장 세금을 많이 내는 이 중 하나로 꼽혔다.

크라나흐는 프리드리히 3세가 세운 비텐베르크 대학의 교수들과도 친분을 유지했는데, 신학과 교수였던 마르틴 루터Martin Luther, 1483~1546와는 서로 자식들의 대부 노릇을 해줄 만큼 각별했다. 그는 루터의 종교개혁을 적극적으로 지지했으며 루터의 사상이 담긴 여러 책자에 삽화를 그려주기도 했다.

'아담과 이브'는 프리드리히 3세의 궁정에서 인기 있던 주제 중 하나였다. 인간의 누드를 적나라하게 그릴 수 있으면서도 종교적 교훈이라는 명분을 담을 수 있기에 이탈리아 화가들도 자주 그렸다. 크라나흐의 그림은 우피치에 전시된 한스 발둥Hans Baldung Grien, 1484/1485~1545의 〈아담과 이브〉[10]와 자주 비교된다. 발둥의 작품은 스승인 뒤러가 실물 크기로 그린 〈아담과 이브〉[11]를 모사한 것이다. 발둥이나 뒤러의 주인공들은 이탈리아 르네상스 미술의 영향을 받아 완벽하게 이상화된 아름다운 몸매를 과시하지만, 크라나흐의 그들은 야윈 듯한 인상을 주는 평범한 몸이다. 앙상한 가슴의 이브는 막 자신이 베어 먹은 사과를 한 손에 받쳐 들고 있다. 이브는 이상적으로 미화된 몸이 아니어서 오히려 더 노골적이며 관능적이다. 아담은 한 손으로 자신의 머리를 긁적이며 두 다리 또한 어정쩡한 자세를 취하고 있다. 이는 죄를 짓기에는 너무 순진한 그의 모습을 강조하는 것으로, 인류의 원죄가 여성으로부터 시작되었다는 오래된 관념에서 비롯된 것이다.

안드레아 델 베로키오와 레오나르도 다빈치
예수 세례

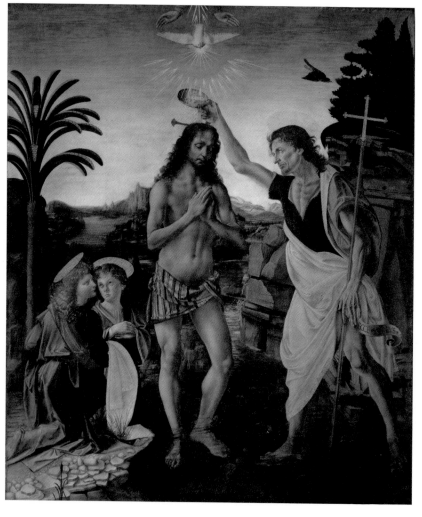

목판에 템페라와 유채
180×152cm
1470~1475년

안드레아 델 베로키오 Andrea del Verrocchio, 1435~1488는 그림, 조각, 금세공 등에서 뛰어난 기량을 발휘, 피렌체 르네상스 최고의 반열에 올랐지만, 레오나르도 다빈치 Leonardo da Vinci, 1452~1519의 스승이었다는 점만 부각되곤 한다.

〈예수 세례〉는 자신을 상징하는 낙타털 옷을 입은 세례 요한이 한 손에 나무 십자가를 든 채 예수에게 세례하는 장면을 그리고 있다. 나무 십자가를 잡은 세례 요한의 왼쪽 팔은 팔목부터 다섯 손가락까지 핏줄과 근육의 모습이 세밀하게 묘사되어 있어 해부학에 대한 그의 깊은 관심을 엿볼 수 있다. 두 손을 모은 채 세례를 받는 예수의 머리 위로 하나님이 성령의 비둘기를 보내고 있다. 하나님의 손, 수직으로 강하하는 비둘기, 예수와 세례 요한과 두 천사의 머리에 드리워진 후광은 그림 속 인물의 동작과 모습을 사진처럼 현실감 있게 묘사하는 르네상스 사실주의에 다소 못 미치는 중세적 표현이다. 예수의 후광에는 붉은 십자가가 그려져 있는데, 이런 후광은 예수에게만 그릴 수 있었다.

화면 왼쪽에 앉아 있는 두 어린 천사는 사건에 현장감을 드높인다. 어른들이 왜 이런 일을 하고 있는지 그 의미를 알지 못한 채 동원된 아이들처럼 그저 이 지루한 행사가 끝나기만을 기다리고 있는 듯하다. 이두 천사는 바로 베로키오의 애제자 레오나르도 다빈치가 그린 것으로, 바사리는 스승이 제자의 탁월함에 놀란 나머지 붓을 던지고 다시는 그림을 그리지 않으리라 결심했다고 전한다. 그러나 이는 다소 과장된 이야기로, 베로키오는 회화보다는 조각에 더 주력했다고 보는 것이 정확하다. 이 작품은 베로키오가 1470년 계란이나 아교 등에 안료를 섞어 바르는 템페라 기법으로 그리다 중단한 것을 몇 년 뒤 레오나르도 다빈치가 유화로 수정하고 마감한 것이다.

레오나르도 다빈치
동방박사의 경배

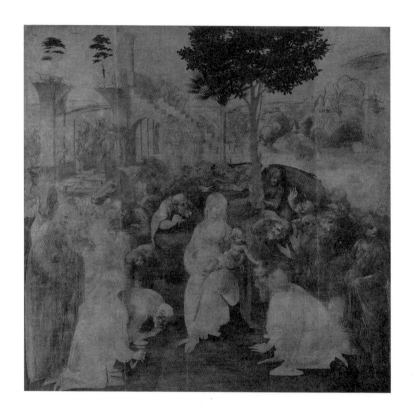

목판에 템페라
243×246cm
1481년

열 장의 나무 판자를 접착제로 이어 붙인 판에 그린 〈동방박사의 경배〉는 1481년 스코페토의 산도나토 수도사들이 주문한 작품으로 미완성작이다. 레오나르도 다빈치는 계약을 성실하게 이행하지 않는 것으로도 유명했는데, 워낙 이것저것 모든 것에 호기심이 많아 어느 하나에 진득하게 몰두할 시간이 절대적으로 부족했기 때문일 것이다. 게다가 이 그림은 작업을 하던 중 로렌초 메디치의 명에 따라 밀라노로 떠나야 했기 때문에 안 그래도 이미 늦어진 작업을 결국은 마치지 못한 채 남겨둬야 했다.

그는 인간이 취할 수 있는 자세와 행동 중 뛰기·잠자기·서기·앉기·무릎 꿇기·바닥에 눕기·옮기기·옮겨지기 등의 여덟 가지를 이 작품 속에 구사하려 했다. 이를 위해 그는 저잣거리에 나가 사람들의 행동과 태도를 꼼꼼히 연구하고, 공방으로 돌아와 제자들에게 자세를 취하게 한 뒤 스케치하곤 했다.

그림의 전경은 성모자와 그에게 경배하는 동방박사들의 모습이 삼각형 구도로 그려져 있어 안정적이다. 이들 외에도 계단을 오르거나 건물의 아치형 입구를 서성이는 인물, 앞다리를 들어 올리고 서 있거나 팔딱팔딱 뛰거나 서로 싸우는 말, 멍하니 앉아 있는 낙타 들이 보인다.

후경의 오른쪽에는 무기를 가지고 싸우는 장면이 보인다. 왼쪽에는 사람들이 바삐 계단을 오르내리며 무너진 건물을 다시 세우는데 이는 엄밀한 원근법을 따라 그렸다. 화면 왼쪽 아래 구석에는 그림 밖 감상자를 향해 무심한 시선을 던지는 조금 우울한 얼굴의 한 젊은이가 보인다. 이 젊은이는 자화상으로 추정되는데, 스승 베로키오가 제작한 청동상 〈다윗〉[12]에서 그 자세를 취한 것으로 보인다. 항간에는 베로키오가 잘생긴 제자 레오나르도 다빈치를 모델로 하여 〈다윗〉을 제작했다는 소문이 있다.

레오나르도 다빈치
수태고지

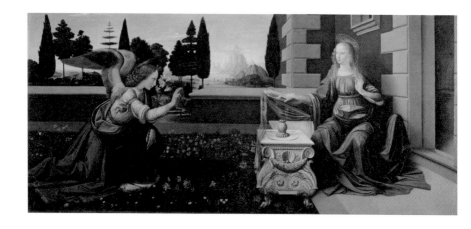

목판에 템페라
98×217cm
1472년경

천사 가브리엘이 마리아에게 잉태 사실을 알리는 장면을 담은 〈수태고지〉는 작품의 주문자가 누구인지 정확하지 않고 제작 시기도 1460년대 후반 혹은 1480년대까지 다양하게 추정된다. 제단화는 보통 세로로 길게 그려지나, 이 작품은 예외적으로 가로가 더 길다. 배경 또한 실내가 아닌 실외라는 점에서도 독특하다. 전통적으로 수태고지는 실내 혹은 테라스 공간을 배경으로 삼았기 때문이다.

꼿꼿하게 수직으로 서서 하늘을 찌를 듯한 후경의 사이프러스는 예수의 죽음을 암시한다. 사이프러스 나무는 고대 그리스·로마 시인들이 '죽은 자들의 나무'로 여겼다. 소실점이 놓일 위치에 흐릿한 항구의 모습과 산이 보이는데, 가까이 있는 것은 선명하게, 멀리 있는 것은 흐리고 모호하게 보이는 공기원근법을 구사한 것이다.

마리아는 젊고 아름다운 모습으로, 석관 위에 놓인 독서대를 마주하고 앉아 있다. 처녀의 몸으로 잉태할 것이라는 기상천외한 소식에도 침착하게 왼손을 들어 이를 겸허히 수용하고 있다. 구세주를 낳을 마리아 앞에 무릎을 꿇어 예를 다하는 천사 가브리엘의 날개는 레오나르도 다빈치가 수많은 새를 관찰하고 연구해 그린 것으로, 막 땅에 하강한 새처럼 날개를 위로 세우고 있다.

가브리엘은 수태고지 그림에서 흔히 등장하는 백합을 들고 있다. 백합은 마리아의 순결과 정절을 의미한다. 정원의 수많은 꽃 중 야생 튤립이 간간이 보인다. 튤립은 햇빛이 없으면 죽는 존재이기에 '신의 사랑'을 의미한다고 본다. 건축물의 모양 등에서는 수학적으로 치밀한 원근법이 잘 구사되어 있지만, 마리아의 오른팔은 왼팔에 비해 지나치게 길다. "일부러 그렇게 그렸다!"라고 한다면 할 말이 없지만, 천재 거장의 초기작에서 보이는 실수일 수도 있다는 생각에 흥미롭다.

페루지노
성모자와 성인들

페루지노
피에타

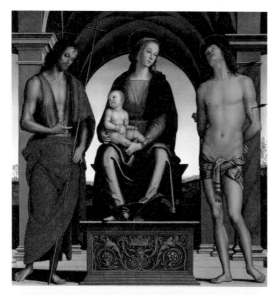

패널에 유채
178×164cm
1493년

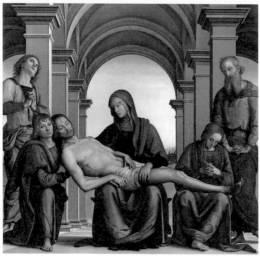

패널에 유채
168×176cm
1493~1494년

피에트로 페루지노^{Pietro Perugino, 1446/1452~1523}는 이탈리아 중부 움브리아주의 페루자에서 주로 활동했다. 그는 치타델라피에브에서 태어나 피렌체에서 본격적으로 화가 수업을 받았고, 1481년에는 교황 식스토 4세에게 초대되어 보티첼리, 기를란다요 등과 함께 시스티나 성당 벽화 장식에도 참여했다. 그의 그림은 단아하면서도 유려한 선에 정적이고 부드러운 분위기의 인물들을 엄격한 좌우대칭의 구도 안에 표현한 것이 특징이다. 그의 화풍은 제자인 라파엘로에게도 많은 영향을 미쳤다.

〈성모자와 성인들〉은 성모자와 성인들이 서로 대화를 나누는 장면으로 연출되는 '성스러운 대화'이다. 왼쪽에는 낙타털 옷에 나무 십자가를 든 세례 요한이 손가락으로 아기 예수를 가리키고 있다. 오른쪽에는 온몸에 화살을 맞는 고문을 당한 성 세바스티아노가 팔을 뒤로 묶인 채서 있다. 그는 디오클레티아누스 황제의 근위병이었는데, 기독교인임이 밝혀지자 화살형의 고문을 받았다.

〈피에타〉는 동정·연민 등을 뜻하는 말로, '자비를 베푸소서'라는 의미와 함께 성모 마리아가 죽은 그리스도를 안고 있는 모습을 표현한 그림이나 조각상을 일컫는다. 마리아는 자신의 무릎에 예수를 누인 뒤 안고 있다. 예수의 상체는 사도 요한이, 다리는 긴 머리칼을 늘어뜨린 막달라 마리아가 자신의 무릎으로 받치고 있다. 막달라 마리아는 훗날 광야를 떠돌며 머리카락으로 자신의 몸을 가린 채 선교에 임해 주로 긴 머리칼과 향유병을 상징물로 그린다.

그들 뒤로 십자가 처형부터 매장까지 함께한 니코데모와 아리마테아 요셉이 서 있다. 엄격한 좌우대칭으로 르네상스 미학에 충실하면서도 시선을 위아래로 연출해 리듬감을 선사한다.

미켈란젤로
세례 요한과 성가족(도니 톤도)

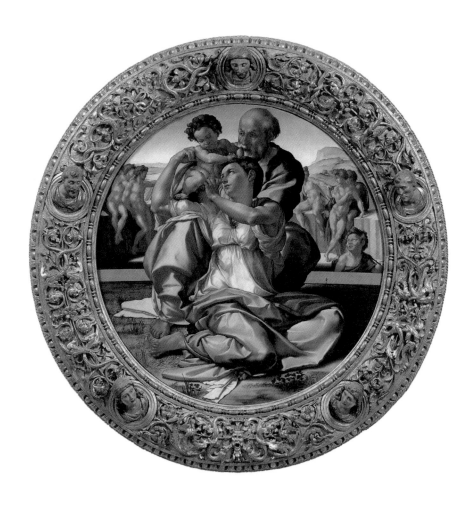

목판에 템페라
지름 170cm
1506~1508년

미켈란젤로 부오나로티 Michelangelo di Lodovico Buonarroti Simoni, 1475~1564가 그린 〈세례 요한과 성가족〉은 아뇰로 도니 Agnolo Doni 라는 피렌체의 상인이 딸의 탄생을 기념하기 위해 주문한 그림이다. 후원자의 성인 '도니 Doni'에 '원형'을 뜻하는 '톤도 tondo'를 붙여 '도니 톤도'라고도 부른다. 미켈란젤로가 디자인하고 조수들이 제작한 둥근 틀 안에는 마리아와 요셉과 아기 예수, 즉 성가족이 그려져 있다. 바사리에 따르면, 그림을 주문한 아뇰로 도니는 미켈란젤로가 완성된 그림과 함께 보낸 청구서에 훨씬 못 미치는 값을 지불했다. 이에 미켈란젤로는 불같이 화를 내며, 처음 제시한 가격의 두 배를 내지 않으면 당장 그림을 회수하겠노라 큰소리쳤다. 결국 아뇰로 도니는 미켈란젤로의 요구를 수용하고서야 그림을 온전히 소유할 수 있었다.

미켈란젤로는 바티칸 시스티나 성당의 천장화 전체와 제단화 〈최후의 심판〉 등 세계사에 길이 남을 위대한 걸작을 남겼지만, 늘 회화보다 조각이 우위에 있음을 역설하곤 했다. 그는 "회화란 무릇 부조에 가까워질수록 점점 더 완벽해지고, 부조는 회화에 가까울수록 더 나빠진다"라고 말했는데, 이는 회화라 할지라도 인체의 형태를 조각처럼 완벽하게 묘사해야만 한다는 뜻으로 읽을 수 있다. 그 때문인지 미켈란젤로가 그린 회화 속 인물은 과장된 근육으로 인해 여성마저도 다소 남성적으로 보이는 경향이 있다. 성모 마리아는 지나치게 굳건한 팔로 아기 예수를 들어 자신의 어깨 위에 올려놓고, 요셉은 아기를 보듬어 안고 있다.

성가족 뒤의 군상이 왜 모여든 것인지는 정확히 밝혀지지 않았다. 그러나 중앙 오른쪽 난간 뒤의 소년이 작은 십자가를 들고 있는 것으로 보아 세례 요한으로 추정되며, 따라서 멀리 희미하게 보이는 강을 배경으로 무리 지은 나체의 사람들은 세례를 기다리는 것으로 추정된다.

라파엘로 산치오
황금방울새와 성모

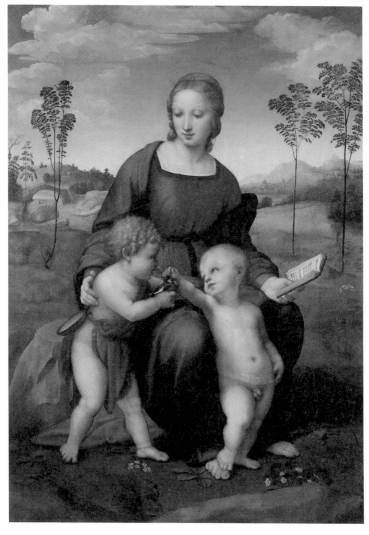

목판에 템페라
107×77.2cm
1505년경

라파엘로 산치오 Raffaello Sanzio, 1483~1520 의 〈황금방울새와 성모〉는 레오나르도 다빈치를 떠올리게 한다. 다빈치는 화면의 안정감을 위해 삼각구도법을 자주 활용하곤 했는데, 라파엘로도 이 작품에서 성모의 머리끝을 꼭짓점으로 한 삼각형 모양의 구도로 인물을 배치했다. 먼 곳의 배경을 흐릿하게 처리해 가까이 있는 것은 짙고 선명하게, 멀리 있는 것은 옅고 희미하게 처리하는 다빈치의 공기원근법 역시 이 그림에 잘 구사되어 있다. 성모와 두 아기의 얼굴을 자세히 보면 눈매와 코, 입술과 얼굴이 닿는 부분의 선, 즉 윤곽선이 부드럽게 처리되었는데, 이런 기법 역시 다빈치가 능숙하게 구사하곤 했다.

고즈넉한 풍경을 배경으로 온화하고 자애로운 표정의 성모와 천진난만한 두 아이를 그린 이 그림은 라파엘로가 피렌체에 머물던 시절에 제작되었다. 화면 왼쪽에 낙타털 옷을 입고 서 있는 아이는 세례 요한이다. 허리께에 달고 있는 작은 그릇은 훗날 그가 예수에게 세례를 줄 것임을 암시한다. 작고 앙증맞지만 한쪽 팔을 쭉 뻗어 새를 잡는 예수의 몸은 고대 그리스 조각상을 연상케 한다. 이들이 잡고 있는 새는 황금방울새로 엉겅퀴를 주로 먹는다. 엉겅퀴는 가시 면류관을 상징하므로 새는 예수의 수난을 상기시킨다 할 수 있다.

라파엘로가 그린 수많은 성모자상은 때론 가족과 혹은 어린 세례 요한과 함께하는 모습으로 그려지곤 했다. 당시 이탈리아에서는 가정에 걸어두고 기도와 명상을 하기 위해 이 주제의 그림에 대한 수요가 넘쳤다. 성모 그림을 그릴 때마다 성공하면서, 라파엘로가 그린 '금발에 단아한 표정, 자애롭게 아이를 돌보는 여인상'으로서 성모 마리아는 일반인이 '성모' 하면 이내 떠올리는 모습으로 자리 잡았다.

라파엘로 산치오
레오 10세의 초상

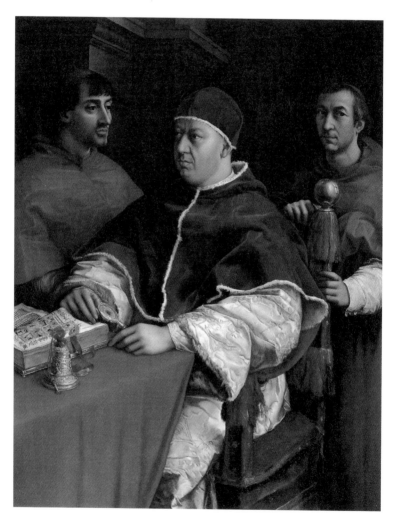

목판에 유채
155.5×119.5cm
1518년

율리오 2세$^{Julius II, 1503~1513 재위}$의 총애를 받던 라파엘로는 후임 교황인 레오 10세$^{Leo X, 1513~1521 재위}$치하에서도 왕성하게 작품 활동을 했다. 레오 10세는 '위대한 자' 로렌초 데 메디치의 아들이다. 아버지의 막강한 권력에 힘입어 교황이 된 그는 성 베드로 성당 재건축으로 인한 막대한 비용과 부잣집 철부지 특유의 사치벽을 이기지 못해 재정적자에 시달려야 했다. 이른바 죄를 사해주는 면죄부를 팔아 부족한 자금을 메우려던 그는 결국 재위 시절, 루터의 종교개혁을 불러온 장본인이 되었다.

〈레오 10세의 초상〉속 교황은 팔걸이가 달린 의자에 앉아 돋보기를 든 채 필사본으로 된 기도서를 읽고 있다. 그의 뒤에는 사촌인 줄리오 데 메디치$^{Giulio de' Medici}$와 루이지 데 로시$^{Luigi de' Rossi}$ 추기경이 있다. 화면 왼쪽의 줄리오 데 메디치는 미사 도중 암살당한 줄리아노 데 메디치의 사생아로, 훗날 교황 클레멘스 7세가 된다.

라파엘로는 플랑드르 화가처럼 세부 묘사에도 탁월해서 필사본 기도서는 돋보기만 대면 그 내용까지 확인할 수 있을 정도다. 교황이 앉은 의자 등받이의 공 모양 장식은 창문과 함께 이 방 전체의 모습을 반영하고 있다. 교황이 입은 망토와 모자는 부드러운 벨벳의 질감이 고스란히 느껴질 정도이며, 안에 입은 실크 소매의 문양과 주름은 눈을 믿을 수 없을 만큼 사실적이다. 연구에 따르면 뒤에 선 두 추기경은 라파엘로의 수제자인 줄리오 로마노$^{Giulio Romano, 1499~1546}$와 세바스티아노 델 피옴보$^{Sebastiano del Piombo, 1485~1547}$가 그린 것으로 추정된다. 라파엘로는 밀려드는 주문을 혼자 감당할 수 없어 공방을 거의 대형 공장 수준으로 운영했고, 많은 부분 조수들의 도움을 받아 작품을 제작하곤 했다.

안드레아 델 사르토
하르피에의 성모

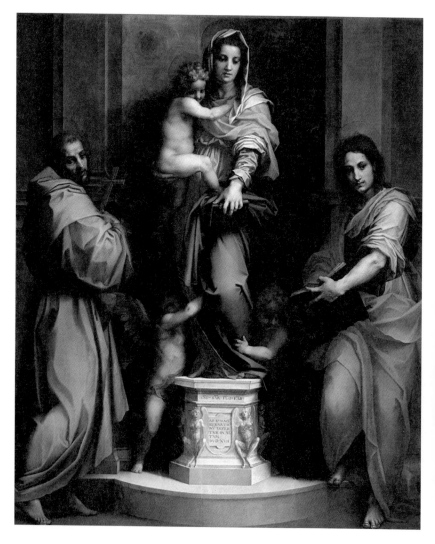

목판에 유채
207×178cm
1517년경

안드레아 델 사르토
반짇고리를 든 여인의 초상

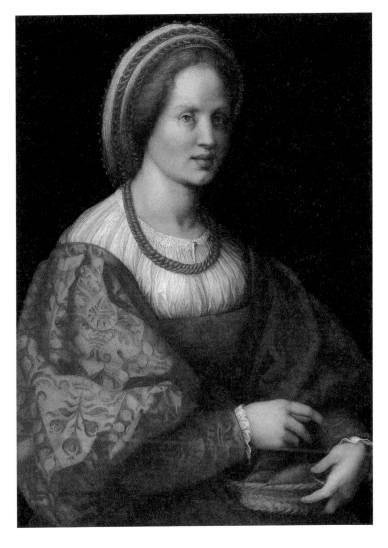

목판에 유채
76×54cm
1514년경

안드레아 델 사르토

페트라르카의 책을 읽는 여인

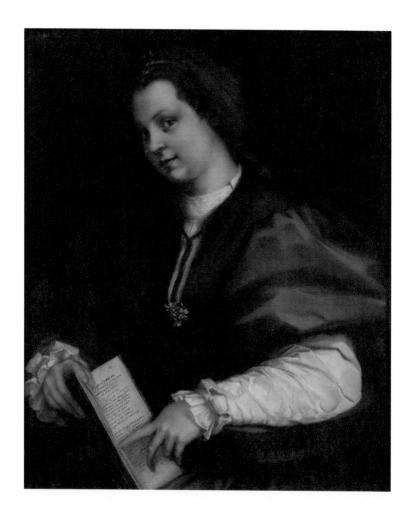

목판에 유채
87×69cm
1528년경

안드레아 델 사르토^{Andrea del Sarto, 1486~1530}는 재봉사의
아들로 태어났다. '사르토'는 재봉사를 뜻한다. 실력이 뛰어나고 명성이
높아 피렌체의 메디치 가문뿐 아니라 바티칸의 레오 10세, 멀리 프랑스
의 프랑수아 1세^{François I, 1515~1547 재위}에게서도 주문을 받았지만 자신이 원
하는 그림만 그리려 했다. 그는 보수가 얼마가 되건 주문자의 신분이 어
떠하건 열정을 다해 그림을 그리는 화가라는 소문이 자자했다.

〈하르피에의 성모〉는 중앙의 성모자를 중심으로 양쪽 인물이 정확하
게 대칭을 이루는 전형적인 르네상스 회화의 구도를 취하고 있다. 그렇
지만 양쪽에 선 두 성인의 자세는 과장되어 보이고, 길쭉하게 늘어진 아
기 예수의 표정 또한 묘한 인상을 준다. 이 그림은 성 프란체스코 교단
의 수녀원이 주문한 만큼 왼쪽에 성 프란체스코가 십자가를 들고 서 있
다. 맞은편에는《요한 복음서》과《요한 묵시록》을 쓴 사도 요한이 있다.
그림의 제목은 성모자가 선 받침대에 조각된 두 마리의 흉측한 괴물 하
르피에에서 나온 것이다. 델 사르토의 제자였던 바사리에 따르면 하르피
에는 그리스 신화에 등장하며 여자의 얼굴에 새의 몸뚱이를 한 엄청난
식탐의 괴물이다. 어떤 이는《요한 묵시록》에서 악을 상징하는 메뚜기를
묘사한 것으로 보기도 한다. 괴물을 발치에 둔 것은 성모 마리아가 모
든 악을 딛고 승리했음을 상징한다.

델 사르토가 그렸거나 최소한 그의 제자가 그렸다고 추정되는〈반짇
고리를 든 여인의 초상〉과〈페트라르카의 책을 읽는 여인〉의 주인공들
도 표정이 예사롭지 않아 어쩐지 음산한 분위기를 풍긴다. 특히 후자 속
인물은 고개를 살짝 숙인 채 관람자를 향해 곁눈질을 하고 있는데 당대
초상화에서는 보기 드문 자세다. 이런 묘한 느낌의 그림은 피렌체를 비
롯해 이탈리아 전역을 휩쓴 매너리즘 미술(131쪽)의 특징을 보여준다.

조반니 벨리니
젊은이의 초상

조반니 벨리니
성스러운 알레고리

목판에 유채
31×26cm
1490~1500년

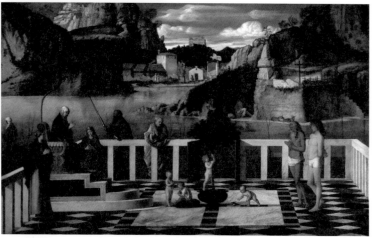

목판에 유채
71×119cm
1487년 또는 1504년

베네치아 화가들은 배경 묘사에 탁월한 감각을 보였다. 피렌체와 로마의 화가들은 배경을 말 그대로 주제를 돋보이게 하는 장치로만 이용했다. 그러나 베네치아의 화가들은 주요 인물이나 내용을 가리고 봐도 배경 자체로 한 편의 완성된 풍경화처럼 그렸다.

조반니 벨리니Giovanni Bellini, 1430~1516는 특정 시간대를 상상케 하는 하늘과 대기 묘사, 빛에 따라 변화하는 대상의 색을 다채롭게 변주시키는 면에서 뛰어났다. 〈젊은이의 초상〉은 구름 낀 하늘의 미묘한 색조 변화가 압권으로, 화가의 자화상이라는 의견도 있으나 정확하지 않다.

〈성스러운 알레고리〉는 모호한 그림인 탓에 의미가 아직 전부 밝혀지지 않았다. 하단의 테라스 오른쪽에 서 있는 남자는 몸에 맞은 화살로 미루어보건대 성 세바스티아노다(109쪽). 옆에 선 남자는 모세 혹은 욥으로 읽는데, 이들은 어린아이들이 노는 모습을 바라보고 있다. 한 아이는 생명의 나무로 추정되는 나무를 흔들어대고 있고, 유일하게 옷을 입은 아이는 어쩌면 예수로, 한 아이로부터 사과를 건네받고 있다. 오른쪽 아이는 새를 잡으려 하는데, 구원에 대한 갈망 정도로 읽을 수도 있다.

테라스 왼쪽에는 성모 마리아로 추정되는 이가 권좌에 앉아 기도를 하고 있다. 나머지 여인들의 정체는 알 길이 없으나, 검은 옷차림에 두건이나 왕관 없이 머리카락을 드러낸 여인은 막달라 마리아(109쪽)로 보기도 한다. 테라스 밖, 긴 칼을 들고 선 이는 칼로 참수당한 사도 바오로로 보인다. 그에게 등을 돌린 채 사색에 빠진 남자는 노란 옷과 벗겨진 머리로 보아 성 베드로를 떠올리게 한다. 그러나 이 모든 것은 추정일 뿐, 정확하게 그림의 내용을 밝히는 것은 불가능하다. 그렇지만 수수께끼의 등장인물을 제외한 배경은 그 자체로 한 폭의 훌륭한 풍경화로서 전혀 손색이 없다.

안드레아 만테냐

예수의 승천(우피치 삼면화)

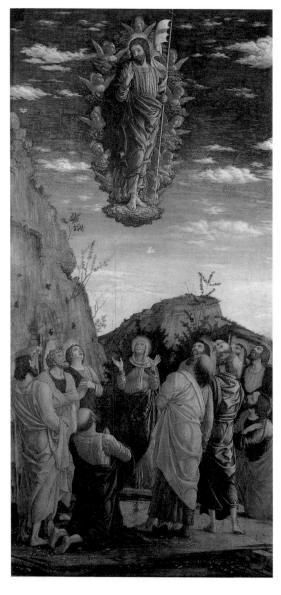

목판에 템페라
86×42.5cm
1462~1470년

안드레아 만테냐
동방박사의 경배(우피치 삼면화)

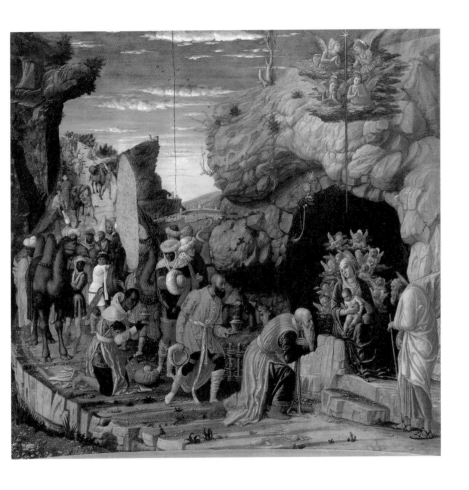

목판에 템페라
77×75cm
1462~1470년

안드레아 만테냐
할례를 받는 예수(우피치 삼면화)

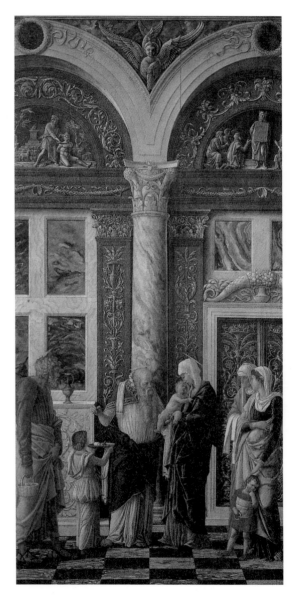

목판에 템페라
86×42.5cm
1462~1470년

안드레아 만테냐
카를로 데 메디치의 초상

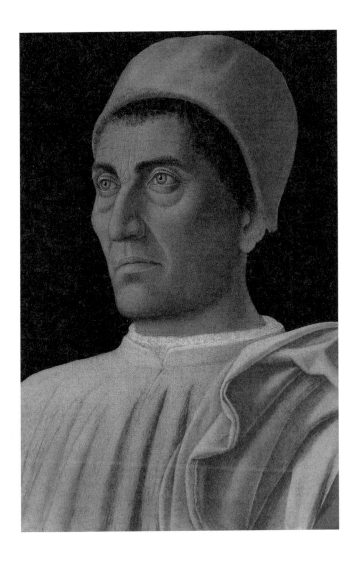

패널에 템페라
40.5×29.5cm
1459~1466년

안드레아 만테냐
암굴의 성모자

패널에 템페라
29×21.5cm
1489~1490년

안드레아 만테냐^{Andrea Mantegna, 1431~1506}가 제작한 〈우피치 삼면화〉는 〈동방박사의 경배〉를 중앙에, 양쪽 날개에 각각 〈예수의 승천〉과 〈할례를 받는 예수〉를 담고 있다. 〈동방박사의 경배〉에서는 이국적인 옷차림을 한 인물들이 낙타를 이끌고 크게 S자를 그리는 길을 따라 동굴을 향한다. 노년·장년·청년이자 백인·아시아인·흑인으로 묘사된 세 명의 동방박사는 천사들의 호위를 받는 성모자에게 경배를 드리고 있다. 성모자 주변으로 붉은색과 노란색의 앙증맞은 천사들이 새파란 구름 사이로 상반신을 드러낸다. 동굴 위 높은 곳에는 동방박사들을 이끈 별이 빛난다. 푸른 하늘과 하얀 구름으로 맑고 청명한 빛을 띠던 하늘은 아래로 내려갈수록 새벽 혹은 초저녁의 풍광을 드러내듯 연분홍빛으로 변해간다.

검은 피부에 파란 눈이 인상적인 〈카를로 데 메디치의 초상〉은 피렌체인에게 국부로 존경받던 코시모 데 메디치와 한 흑인 노예 사이에 태어난 혼외 자식을 그린 것이다. 성직자복 차림으로 당시 권세가의 사생아들이 택하는 삶이 대체로 어떠했는지 짐작할 수 있다.

특유의 바위산 묘사와 고혹적인 풍경이 압도적인 〈암굴의 성모자〉는 완전히 지쳐 널브러진 아기 예수의 표정이 인상적이다. 그러나 그의 모습은 고대 그리스 조각상에 살을 입혀놓은 듯 반듯하다. 성모와 아기 예수의 표정에는 슬픔과 체념이 가득하다. 앞으로 예수가 받을 수난과 죽음을 예견하는 듯하다. 그도 그럴 것이 화면 오른쪽에 멀리 보이는 동굴은 예수가 묻힐 공간을 암시하는데, 바로 앞 인부들은 예수가 묶여 고통 받을 기둥과 그의 시신을 담을 석관을 한참 만들고 있다.

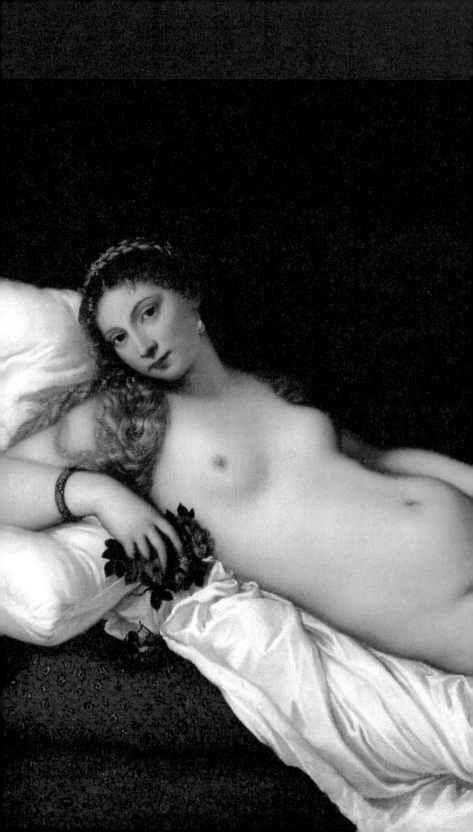

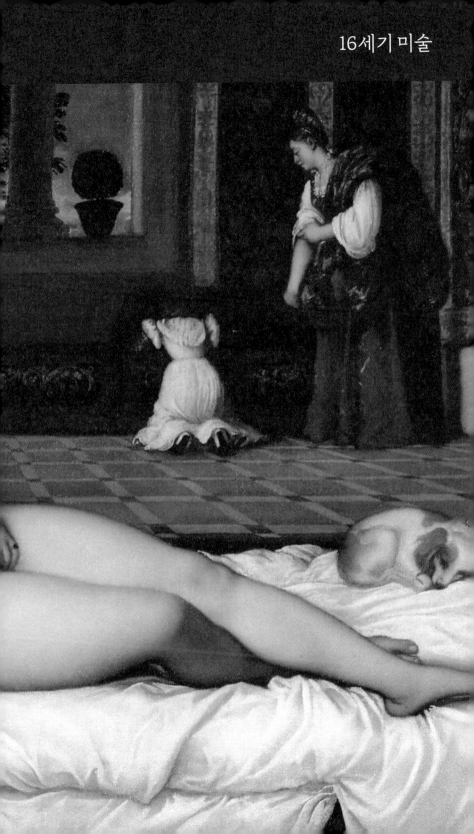

로소 피오렌티노
성모자와 네 성인

로소 피오렌티노
악기를 연주하는 아기 천사

목판에 템페라
172×141.5cm
1518년

목판에 유채
39.5×47cm
1521년경

라파엘로, 다빈치, 미켈란젤로가 활동하던 전성기 르네상스는 라파엘로가 사망한 1520년대부터 서서히 내리막길을 걸어 후기 르네상스 시대로 접어든다. 1527년 독일·동유럽 일대의 신성로마제국의 황제이자 멀리 스페인까지 지배하던 합스부르크 왕가의 카를 5세가 로마를 침략해 쑥대밭으로 만들고 난 뒤부터, 질서·조화·균형의 아름다운 고전미를 추구하던 전성기 르네상스 미술은 암울한 사회 분위기와 맞물려 급변했다.

후기 르네상스 시대의 미술은 매너리즘^{mannerism}(기술·방법 등을 의미하는 manner에서 비롯된 말)이라고도 불리는데, 이 시기의 화가들이 선대 거장들의 기교를 상당 부분 차용했다는 의미에서 붙은 이름이다. 그러나 후기 르네상스 화가들은 선배들의 기교에 왜곡과 일탈의 기법을 더해 독창적이고 매력적인 화풍을 펼쳐나간다.

로소 피오렌티노^{Rosso Fiorentino, 1495~1540}는 앞서 본 안드레아 델 사르토(116~118쪽)의 작품에서 예견된 매너리즘 화풍을 전개한 거장 중 하나였다. 〈성모자와 네 성인〉은 '성스러운 대화'를 그린 것이지만, 괴기 영화처럼 암울하고 기묘한 표정의 인물들로 인해 전성기 르네상스 시대 종교화에서 볼 수 있었던 아름답고 우아하며 단정한, 그야말로 성스러운 느낌을 받을 수가 없다. 그림 왼쪽은 낙타털옷의 세례 요한과 성 안토니오다. 화면 제일 오른쪽, 헐벗은 성인은 성 예로니모(히에로니무스)다. 그는 불가타 히브리어 성서를 라틴어로 옮긴 학자로, 한때 광야에서 은둔하며 철저한 금욕 생활을 했다. 바로 곁에 돌을 머리에 얹은 성인은 성 스테파노다. 그는 돌멩이에 맞아 처형당한 순교 성인이다. 화면 하단에는 앙증맞은 두 천사가 함께하는데, 왼쪽 천사는 화가의 초기작 〈악기를 연주하는 아기 천사〉와 모습이 흡사하다.

로소 피오렌티노
이드로의 딸들을 구하는 모세

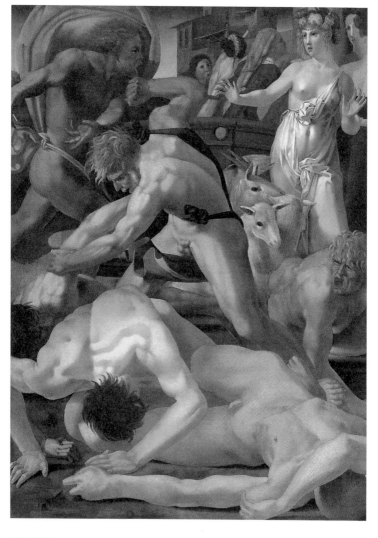

캔버스에 유채
160×117cm
1523년경

로소 피오렌티노는 피렌체 태생으로, 안드레아 델 사르토의 수제자였다. 야코포 다 폰토르모 등과 함께 이탈리아 매너리즘의 대가로 알려진 그는 훗날 프랑수아 1세의 초청을 받고 프랑스로 건너가 퐁텐블로 성을 장식하는 데 참여했는데, 이를 기회로 전형적인 르네상스풍을 벗어나 길쭉하게 늘어진 인체 묘사와 때론 현란하고 때론 묘한 색채를 사용해 장식적이면서도 생경한 느낌이 물씬 풍기는 매너리즘 화풍을 전파했다.

〈이드로의 딸들을 구하는 모세〉는《출애굽기》에 소개된 모세의 행적 중 한 장면을 담고 있다. 모세는 이집트인을 죽인 뒤 미디안이라고 부르는 곳으로 도망갔다. 모세는 그곳 우물가에서 쉬던 중 처녀들이 건달 같은 남자들 때문에 양들에게 물을 먹일 수 없어 쩔쩔매는 것을 보고 격분해 그들을 물리친다. 이 양치기 처녀들은 미디안의 제사장인 이드로의 딸들이었다. 모세는 이 일로 딸들 중 하나와 결혼했다.

복잡하게 얽혀 있는 누드의 남성들이 화면 전면에 클로즈업되어 있는데, 이런 구도는 매너리즘 미술의 특징 중 하나로 르네상스의 조화와 균형감에서 확연히 벗어나 있다. 정중앙의 모세는 있는 힘을 다해 건달에게 주먹을 휘두른다. 성기를 완전히 드러낸 근육질의 남자들은 분명 미켈란젤로의 영향을 받은 것으로 보이나, 훨씬 더 과장된 느낌이 든다. 화면 왼쪽에서 달려드는 남자가 걸치고 있던 붉은 천 그리고 오른쪽에 이드로의 딸이 입고 있는 푸른색 옷은 파스텔로 그린 것처럼 투명해 보인다.

피오렌티노는 원숭이와 함께 살았고, 시체의 부패에 관심이 깊어 밤마다 공동묘지를 돌아다니며 무덤을 파헤쳤다는 소문이 있다. 워낙 기이하고 악마 같은 형상을 자주 그려, 어떤 성직자는 그를 악귀가 든 사람이라 말하기도 했다. 그는 자살로 생을 마감한 것으로 추정된다.

야코포 다 폰토르모
엠마오의 저녁 식사

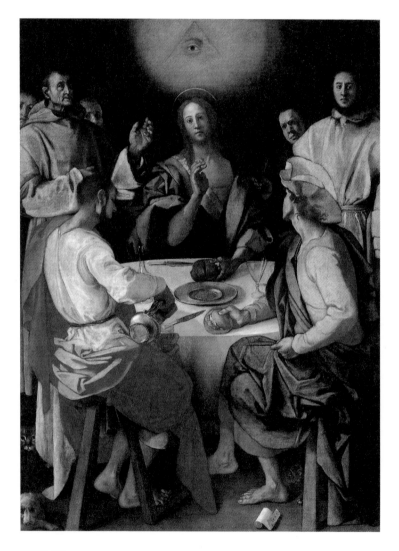

캔버스에 유채
230×173cm
1525년

피렌체 인근의 카르투지오회 수도원 식당 장식을 위해
그려진 〈엠마오의 저녁 식사〉는 한눈에 봐도 길쭉한 인체 묘사가 특징
이다. 부활한 예수는 자신을 미처 알아보지 못한 이들과 우연히 함께
이야기를 나누며, 그들의 목적지인 엠마오에 이르러 식사를 같이 한다.
조용히 식사를 하던 중 예수는 비로소 자신의 실체를 드러낸다.

　그림은 중앙의 예수를 중심으로 좌우 대칭이 엄격한 르네상스적인
구도를 취하고 있지만, 늘어진 인체뿐 아니라 파랑·노랑·초록·빨강의
색들이 살짝 빛바랜 듯 파스텔의 느낌으로 어우러져 다소 기이한 분위
기를 자아낸다. 예수의 머리 위에 떠 있는 삼각형 안의 눈은 삼위일체의
하나님이 이 모든 것을 지켜본다는 뜻으로 해석된다. 원래 폰토르모는
이 자리에 머리가 세 개 달린 신을 그려 넣었지만, 괴물 혹은 이교도의
잡신들을 연상케 한다 해서 바꿔 그려야 했다.

　야코포 다 폰토르모^{Jacopo da Pontormo, 1494~1557}는 당시 창궐하던 페스트
를 피해 이 수도원으로 들어오면서 인연을 맺어 이 작품뿐 아니라 예수
의 수난을 주제로 한 벽화도 제작했다. 그는 어린 나이에 부모를 잃고
여러 공방을 전전하며 그림 수업을 받았는데, 레오나르도 다빈치의 지
도를 받은 적이 있으며 로소 피오렌티노와 함께 안드레아 델 사르토의
수제자이기도 했다. 매너리즘 화가들은 전성기 르네상스를 기준으로 볼
때 괴이한 느낌이 드는 그림을 많이 그렸기에, 정신적인 문제가 많은 이
들로 치부되기 일쑤였다. 어디까지가 진실이고 어디까지가 소문인지 모
르지만, 폰토르모 역시 미치광이라는 기록이 있다. 특히 그는 사람들로
부터 병이 옮아 죽을지 모른다는 강박증으로 높은 곳에 집을 지은 다음
사다리를 거둬 자신의 허락 없이는 누구도 들어올 수 없도록 했다.

야코포 다 폰토르모
비너스와 큐피드

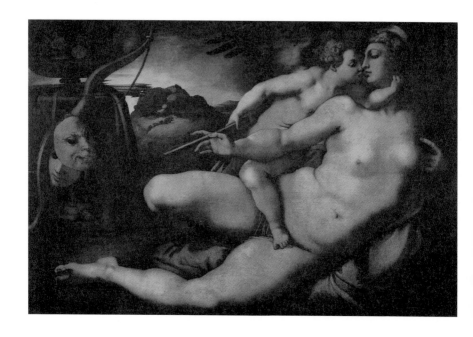

목판에 유채
128×197cm
1532~1534년

야코포 다 폰토르모
성모자와 두 성인

목판에 유채
72×60cm
1522년

야코포 다 폰토르모
마리아 살비아티의 초상화

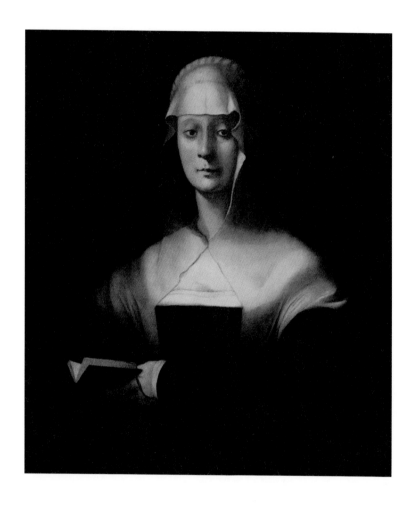

목판에 유채
87×71cm
1537~1543년

〈비너스와 큐피드〉는 미켈란젤로의 시스티나 성당 천장화 중 〈아담의 탄생〉[13]을 떠올리게 한다. 비스듬하게 누운 아담의 모습이 좌우만 바뀐 채 비너스로 등장한 셈이다. 근육질의 비너스 역시 미켈란젤로가 여성의 인체를 표현하는 방식을 떠올리게 한다. 왠지 근친상간을 의심케 하는 아들 큐피드와의 키스는 기만이나 위선을 뜻하는 화면 왼쪽의 가면과 함께 묘한 분위기를 자아낸다.

〈성모자와 두 성인〉 역시 아름답다기보다 섬뜩한 색채, 묘한 표정과 약간 과장된 자세 때문에 정적이고 평온한 분위기의 고전적 르네상스를 많이 벗어나 있다. 폰토르모는 로소 피오렌티노의 〈성모자와 네 성인〉(130쪽)에서처럼 그림 하단에 앙증맞은 두 천사를 아기 양과 함께 그려 넣었다. 그러나 천사들의 몸 역시 길쭉하게 늘어져 있어 왠지 인위적인 느낌이 든다. 화면 왼쪽에는 성 예로니모가 그려져 있다. 그는 금욕적인 수도 생활을 하던 중 가시에 찔린 사자를 구해준 적이 있어 자주 사자와 함께 그려진다. 화면 오른쪽의 성인은 성 프란체스코로 예수가 십자가에 매달려 처형당했을 때 생긴 다섯 군데 상처를 환시로 체험했다 한다. 그의 손과 발에 못 자국이 선명하게 그려져 있다.

〈마리아 살비아티의 초상화〉 속 주인공은 루크레치아 디 로렌초 데 메디치와 야코보 살비아티 사이에 태어난 딸로, 훗날 대공의 자리에 올라 피렌체를 지배한 코시모 1세의 어머니이다. 겨우 27세에 남편인 조반니Giovanni dalle Bande Nere가 사망하자 그림에서 보듯 수녀처럼 늘 검은색 옷을 입고 다녔다. 짙은 검은색과 빛을 투과시키는 흰색의 하늘거림이 대비를 이루고 빛과 어둠의 대조가 더해져 화면의 분위기를 엄숙하게 만든다. 슬픔이라기보다는 무표정에 가까운 그녀의 모습은 우울함과 함께 생경한 느낌마저 자아내 강렬한 인상을 준다.

아뇰로 브론치노

갑옷을 입은 코시모 1세 데 메디치의 초상화

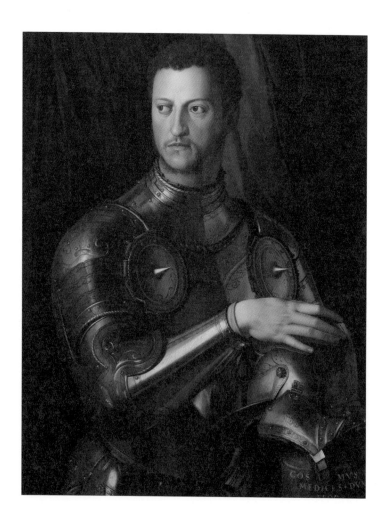

목판에 유채
74×58cm
1545년

아뇰로 브론치노
엘레오노라 디 톨레도와 아들의 초상화

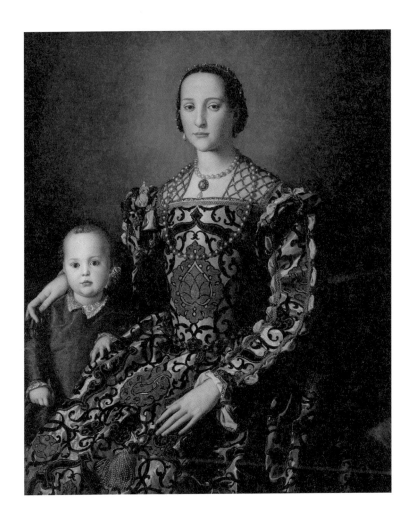

목판에 유채
115×96cm
1545년

아뇰로 브론치노
비아의 초상화

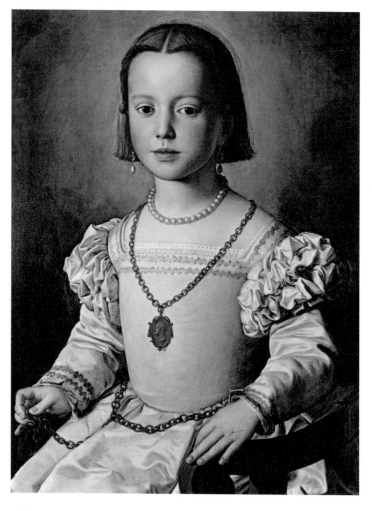

목판에 유채
63×48cm
1542년경

아뇰로 브론치노
루크레치아 판치아티키의 초상화

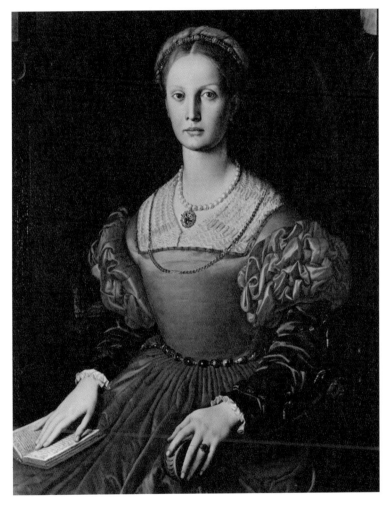

목판에 유채
102×82,8cm
1541~1545년

바르톨로메오 판치아티키의 초상화

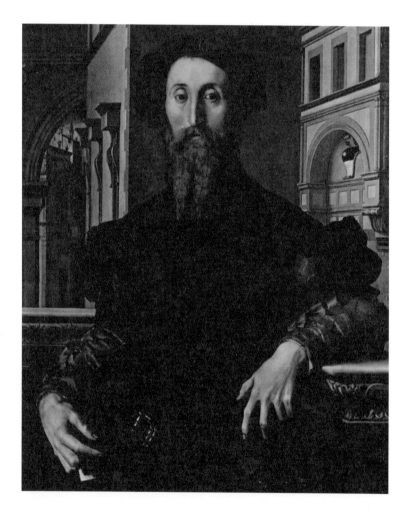

목판에 유채
104×84cm
1540년경

아뇰로 브론치노Agnolo Bronzino, 1503~1572는 폰토르모의 수제자였다. 코시모 1세 메디치의 총애를 입은 그는 종교와 신화 주제의 그림뿐 아니라 대공 가족의 초상화로도 명성을 떨쳤다. 특히 그의 초상화는 무표정하고 차가운 인상, 지나칠 정도로 세밀하게 표현된 옷, 화려하지만 왠지 불길함이 감도는 색채 등 매너리즘 요소가 가득하다.

〈갑옷을 입은 코시모 1세 데 메디치의 초상화〉는 스물다섯에 이른 코시모 1세를 담고 있다. 피렌체 대공으로 토스카나 인근을 지배한 그는 지배자의 위상에 걸맞은 갑옷을 입고 화면 밖 어딘가를 응시하고 있다. 〈엘레오노라 디 톨레도와 아들의 초상화〉는 코시모 1세의 아내와 아들 조반니를 그린 것이다. 짙푸른 배경은 종교화의 후광처럼 머리 주변을 환하게 밝히다가 사방으로 뻗으면서 어둡게 가라앉는다. 코시모 1세의 혼외 자식으로 다섯 살에 사망한 소녀를 그린 〈비아의 초상화〉의 배경 역시 이런 식으로 처리되었다. 엘레오노라가 입은 옷의 정교함은 혀를 내두를 정도다. 그녀는 조반니와 함께 말라리아에 걸려 사망하는데, 가족들은 그녀가 가장 좋아하던 그림 속의 옷을 입혀 매장했다.

〈루크레치아 판치아티키의 초상화〉와 〈바르톨로메오 판치아티키의 초상화〉는 코시모 1세가 프랑스로 보낸 대사 부부를 그린 것이다. 그들은 프랑스에 머무는 동안 신교로 개종했지만, 고향으로 돌아오자마자 종교재판에 회부되어 다시 가톨릭으로 개종한 것으로 알려져 있다. 루크레치아의 창백한 피부, 암울하게 드리운 그림자, 무표정, 섬세한 세부 묘사, 처연하게 아름답지만 어딘지 인공적인 분위기의 화려한 색채 등은 브론치노의 기교가 극에 달했음을 보여주고 있다. 바르톨레메오의 그림은 브론치노의 다른 그림과 달리 건축물을 배경으로 하고 있는데, 왜곡된 원근법으로 비틀어놓아 생경한 느낌을 준다.

파르미자니노
성모와 성인들(성 즈카르야와 성모)

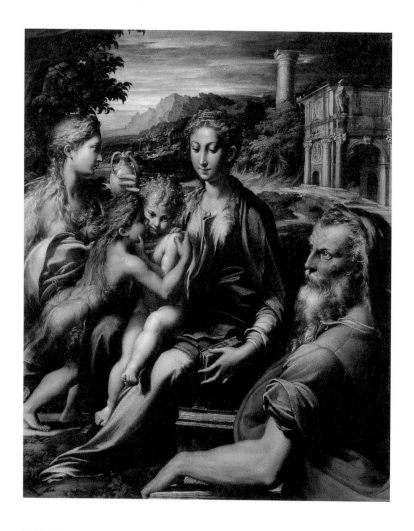

목판에 유채
75.5×60cm
1530~1533년

'파르미자니노'는 '파르마 출신 사람'이라는 뜻이다. 파르미자니노^{Parmigianino, 1503~1540}는 고향 마을에서 삼촌들에게 그림을 배웠고, 장성하면서 로마로 건너가 약 3년간 머물렀다. 그가 로마에 머물던 시절에 때마침 신성로마제국의 황제이자 스페인의 왕인 카를 5세가 로마를 약탈한 사건이 벌어졌다. 당시 병사들이 파르미자니노의 작업실까지 흉기를 들고 쳐들어왔지만, 화가가 워낙 작업에 몰두해 있어 차마 그를 해치지 못하고 물러갔다는 이야기가 있다.

그는 매너리즘 시대 화가들이 그러하듯 라파엘로나 미켈란젤로 같은 거장의 기법에 큰 영향을 받았지만, 거기에 자신의 독창성을 덧입혀 새롭고 생경한 자신만의 화풍을 전개시켰다.

〈성모와 성인들〉은 그가 로마에서 돌아온 뒤 제작한 것으로, 한눈에 봐도 음침한 기운이 감돈다. 인물들은 좌우 대칭을 벗어난 채 오른쪽으로 비스듬하게 기울어진 사선 구도를 취하고 있다. 오른쪽 하단에는 성 즈카르야가 자신의 예언서인 《즈카르야서》로 보이는 책을 들고 있다. 화면 앞쪽에 클로즈업된 그의 존재는 감상자에게 공포에 가까운 압박감을 준다. 라파엘로의 그림을 연상시키는 우아한 마리아의 무릎에는 넋이 나간 듯 무표정으로 일관하는 아기 예수가 앉아 있다. 털옷을 걸쳤지만 거의 누드에 가까운 세례 요한은 아기 예수에게 입을 맞추려는 듯 다가섰는데, 묘하게 자극적이고 불온한 상상을 자아낸다. 그 뒤로 막달라 마리아가 완전한 옆얼굴을 보이며 자신의 상징물인 향유병을 들고 있다. 그 몸의 크기는 원근법을 벗어나 있다. 두터운 물감을 몇 겹 덧발라 만들어낸 먼 배경의 구름층은 우울한 기운을 자아낸다. 그 아래 개선문은 막 로마를 다녀온 파르미자니노의 고대 건축물에 대한 관심이 표현된 것으로 보인다.

파르미자니노
긴 목의 성모

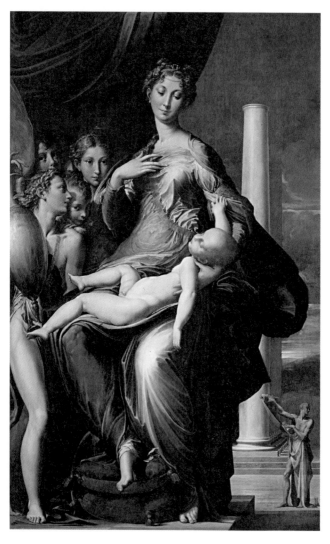

목판에 유채
219×315cm
1534~1539년

파르마의 한 성당에 있는 개인 예배당을 위해 주문받았으나 미완성 유작으로 남은 〈긴 목의 성모〉는 성모의 목이 유난히 길어 붙은 이름이다. 성모 마리아는 라파엘로를 연상시키는 우아한 표정과 자세로 아기 예수를 안고 있다. 그러나 고혹적으로 늘어진 그녀의 옷주름 사이로 젖꼭지의 윤곽까지 드러나 있어 묘한 관능미가 풍긴다. 머리 부분이 아직 덜 그려진 아기 예수는 지나칠 정도로 긴 몸에 금방이라도 떨어질 듯 불안한 자세로 성모의 무릎 위에 누워 있다.

마리아의 몸 역시 심하게 왜곡되어 있다. 길고 가는 목, 좁은 어깨, 머리에 비해 지나치게 육중한 몸은 왼쪽의 사람들에 비해 거의 두 배에 가까운 크기로 묘사되었다. 화면 왼쪽, 십자가가 어슴푸레 반영된 물병을 든 소년을 포함해 총 여섯 명의 소년·소녀가 모여 있는데, 아마도 천사들을 그린 것으로 보인다. 등장인물들은 긴 몸을 뱀처럼 꼬고 있는 듯한데, 이를 피구라 세르펜티나타 Figura Serpentinata(뱀의 형상)라고 부른다. 이 묘한 자세는 매너리즘 작품에서 흔히 볼 수 있다.

오른쪽 배경에는 대리석 기둥이 보인다. 하단을 보면 기둥이 빼곡하게 열을 이루는 모습이지만, 상단의 하나만 제대로 그렸을 뿐, 미완성으로 남았다. 길쭉한 기둥은 성모의 목과 묘하게 형태가 어우러지는 듯하다. 학자들은 이 기둥들이 중세 시대의 찬송가 중 "당신의 목은 기둥 같아 Collum tuum ut columma"라는 구절 혹은 지혜의 왕 솔로몬 궁정의 기둥을 연상시킨다고 본다. 기둥 앞, 지나칠 정도로 작게 그린 성인은 성 예로니모다. 전형적인 원근법을 완전히 벗어난 성인의 존재로 봐서 파르미자니노는 그림 속 배경을 실제의 공간이 아니라 환상의 공간으로 설정한 것임을 알 수 있다. 성 예로니모의 발치에는 그리다 만 발이 하나 있는데, 성 프란체스코를 그리려다 미완으로 남은 것으로 전해진다.

세바스티아노 델 피옴보
아도니스의 죽음

세바스티아노 델 피옴보
여인의 초상화

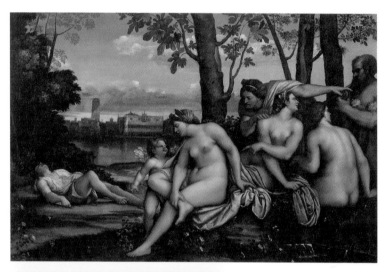

캔버스에 유채
189×285cm
1512년경

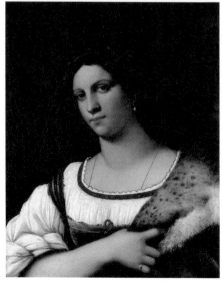

목판에 유채
68×55cm
1512년

세바스티아노 델 피옴보 Sebastiano del Piombo, 1485~1547는 형태보다 색채를 우선시하는 베네치아 화파의 대가 조반니 벨리니(120쪽)와 조르조네 Giorgione, 1477?~1510 등으로부터 그림을 배웠다. 1511년에 로마로 건너간 그는 시에나 출신의 은행가 아고스티노 키지 Agostino Chigi의 후원으로 그의 개인 저택 파르네시나 Farnesina의 장식 벽화를 완벽하게 마감하면서 크게 이름을 떨쳤고, 이내 바티칸에도 입성한다. 그의 이름 '피옴보'는 '납도장'이라는 뜻으로, 1531년 자신을 총애하는 교황 클레멘스 7세로부터 옥새 관리인 직책을 받으면서 생긴 별명이다.

〈아도니스의 죽음〉은 그를 로마로 불러들인 아고스티노 키지가 주문한 것이다. 신화에 의하면 아도니스는 비너스의 만류에도 불구하고 사냥길에 나섰다가 멧돼지의 습격을 받고 사망한다. 그의 피가 스며든 땅에서 핀 꽃이 아도니스다. 그림 정중앙에 아들 큐피드와 함께 앉아 있는 비너스는 고대 그리스의 조각상 〈가시 뽑는 소년〉[14]에서 그 모습을 본뜬 것으로 보인다. 먼 배경에 그려진 건축물은 화가의 고향 마을인 베네치아에 있던 두칼레 궁전이다.

〈여인의 초상화〉는 누구를 그린 것인지 아직 밝혀지지 않았지만, 그 절정에 달한 기교로 인해 한동안 라파엘로 혹은 조르조네가 그린 것으로 알려져 왔다. 특히 18세기의 한 학자는 이 그림이 라파엘로가 자신의 연인 포르나리아[15]를 그린 것이라고 주장했다. 그러나 이 그림은 피옴보가 로마에 머물던 시절, 라파엘로와 교류하면서 그의 영향을 받아 제작한 것으로 보인다. 라파엘로의 그림에서 보이는 우아하고 세련된 형태감에, 단출한 몇 가지 색만으로 다양하게 변화를 주어 놀라우리만큼 사실적인 분위기를 연출하는 베네치아파의 기교가 함께하는 그림으로, 무엇보다도 그녀가 걸치고 있는 모피는 시각을 넘어 거의 촉각을 자극할 정도다.

조르조 바사리
불카누스의 대장간

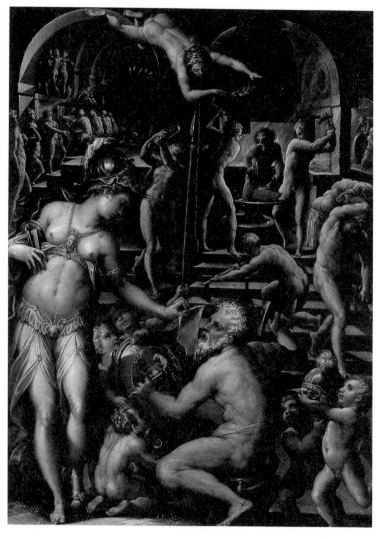

동판에 유채
38×28cm
1564년경

조르조 바사리는 화가이자 건축가였으며, 뛰어난 저술 가이기도 했다. 1550년에 처음 출간하고 1568년에 내용을 보충하여 출간한 《예술가 열전》(혹은 《뛰어난 화가·조각가·건축가의 생애》)은 르네상스 시대에 활동하던 미술가 200여 명의 삶과 작품을 소개한 책으로, 현재까지도 미술사학자의 필독서로 전해진다.

바사리는 메디치가의 후원을 받으며 프레스코화와 초상화 등을 주로 그렸으며, 현재 미술관으로 사용되고 있는 피렌체의 우피치 건물과 여러 대형 공사를 완벽하게 마감했다.

〈불카누스의 대장간〉은 코시모 1세 메디치의 아들인 프란체스코의 주문에 따라 제작된 것으로 전해진다. 프란체스코는 연금술에 매료되어 자신이 일하거나 쉬는 공간을 대장간이나 공방 혹은 작업실 등을 주제로 한 그림으로 장식하고자 했다. 불카누스(헤파이스토스)는 그리스 신화에서 남편 유피테르의 외도에 분노한 유노(헤라)가 혼자 만들어낸 아이로, 신들을 위한 수많은 도구를 대장간에서 만들어내 사랑을 받았다.

그림 속 누드들은 한눈에 봐도 미켈란젤로가 그린 다양한 유형의 인체를 연상시킨다. 화면 왼쪽에 선 미네르바는 엉거주춤 앉아 있는 불카누스에게 종이 한 장을 건네주고 있다. 아마도 이 종이는 데생을 의미하는 것으로, 미네르바가 다른 손에 쥐고 있는 직각자와 컴퍼스 등과 함께 '소묘 아카데미'가 추구할 바를 은유한다고 볼 수 있다. 당시 코시모 1세 메디치의 명령으로 바사리가 피렌체에 설립한 '소묘 아카데미'는 정확하고 엄격한 데생이야말로 미술의 기본이라 생각했다. 이는 화면 상단 왼쪽에 누드인 채로 삼미신을 열심히 스케치하고 있는 학생 넷으로 인해 더욱 강조된다. 한편 불카누스 앞에 놓인 방패에는 프란체스코 1세의 탄생 별자리인 양자리와 코시모 1세의 별자리인 염소자리가 그려져 있다.

티치아노 베첼리오
플로라

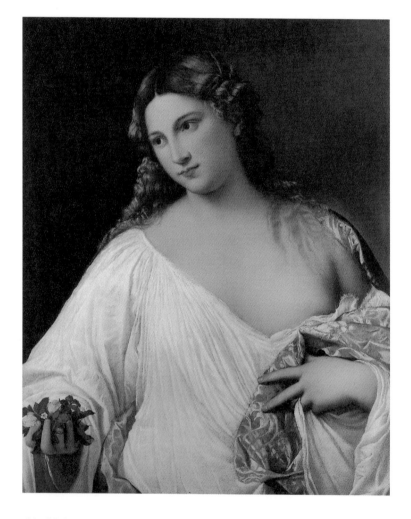

캔버스에 유채
80×64cm
1515〜1520년

티치아노 베첼리오
몰타 기사의 초상화

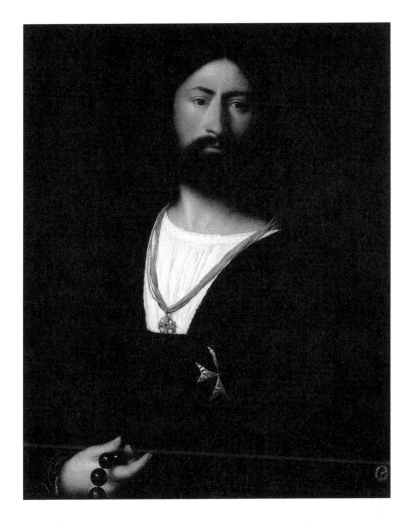

캔버스에 유채
80×64cm
1510년경

티치아노 베첼리오
프란체스코 마리아 델라 로베레

티치아노 베첼리오
엘레오노라 곤차가 델라 로베레

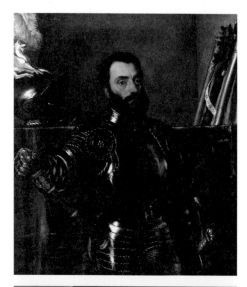

캔버스에 유채
114×103cm
1536~1538년

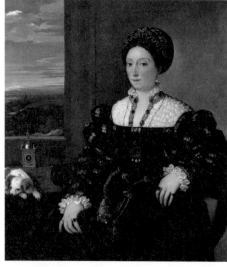

캔버스에 유채
114×103cm
1536~1538년

붓을 떨어뜨리면 신성로마제국의 카를 5세가 허리를 굽혀 집어줄 정도로 존경받던 티치아노 베첼리오Tiziano Vecellio, 1488/1490~1576는 빛과 색의 조화를 강조한 베네치아 화풍을 이끌었다. 그는 데생으로 형태를 잡은 뒤 색을 입히는 대신 색을 칠하면서 형태를 완성했다.

　　〈플로라〉는 풍성한 머리칼, 주름 가득한 옷자락, 황금빛 문양이 수놓인 붉은 천 등이 무척이나 자연스럽게 느껴진다. 빛에 따라 달라지는 색조의 변화를 면밀히 잡아낸 탓이다. 〈몰타 기사의 초상화〉 역시 몇 안 되는 색만으로 인물을 사실감 넘치게 묘사하고 있다. 주인공의 가슴께에 몰타 기사만 착용할 수 있는 십자가가 보인다.

　　누가 모델인지 불분명한 〈플로라〉는 한 세기 후 출판업자가 책에 그림을 싣고 풍요의 여신 플로라에게 바치는 송가를 덧붙이면서 '플로라'라는 제목으로 불렀다. 그림의 주인공은 오른손에 꽃을 쥐고 있는데, 손가락에 낀 반지는 약혼반지로 추정된다. 이 반지는 〈우르비노의 비너스〉(158쪽)에 다시 등장한다. 〈몰타 기사의 초상화〉 역시 누구를 그린 것인지 정확히 알 수 없다. 17세기에 한 귀족이 이 작품을 구입했을 때 조르조네의 작품으로 표기되어 있었다. 이는 티치아노가 조르조네와 함께 작업하면서 비슷한 화풍을 유지했기에 생긴 누군가의 오해로 판명되었다.

　　우피치 미술관에는 율리오 2세의 친족으로 우르비노 공국을 지배하던 프란체스코 마리아 델라 로베레와 그의 아내 엘레오노라 곤차가 델라 로베레의 초상화가 전시되어 있다. 티치아노는 프란체스코가 입고 있는 갑옷의 광채와 배경의 붉은 천 등 빛과 색의 묘한 변화를 놀라우리만치 사실적으로 재현했다. 아내를 그린 초상화에서는 창밖으로 보이는 풍경이 또 다른 풍경화처럼 묘사되었다. 창틀 아래 누운 강아지도 〈우르비노의 비너스〉에 다시 등장한다.

티치아노 베첼리오
우르비노의 비너스

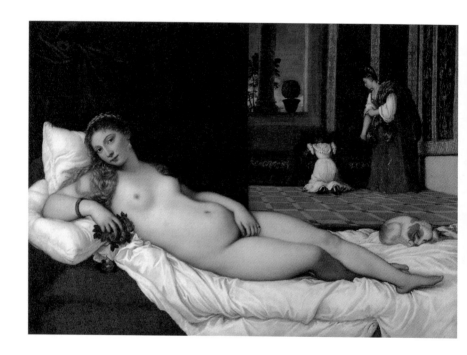

캔버스에 유채
119×165cm
1538년

〈우르비노의 비너스〉는 우르비노의 공작인 귀도발도 델라 로베레 Guidobaldo della Rovere, 1514~1574가 1534년에 줄리아 바라노Giulia Varano와의 결혼을 기념해 주문한 것이다. 대체로 이 그림은 티치아노의 막강한 경쟁자 조르조네의 〈잠자는 비너스〉[16]를 참고한 것으로 본다.

조르조네가 비너스를 풍경 속에 두었다면, 티치아노는 그녀를 귀족 저택의 화려한 침대에 뉘었다. 무엇보다 두 그림에서 두드러지는 차이는 비너스가 던지는 시선이다. 대부분의 누드화에서 여성은 관람자를 빤히 쳐다보지 않는다. 남성이 주문하고 남성이 그리고 남성이 보는 누드화에서 여성의 도발적인 시선은 남성 감상자를 불편하게 하기 때문이었다. 티치아노의 비너스가 던지는 이 발칙한 시선 덕에 후대 화가인 고야 Francisco José de Goya y Lucientes, 1746~1828의 〈옷을 벗은 마하〉, 앵그르Jean-Auguste-Dominique Ingres, 1780~1867의 〈그랑드 오달리스크〉 그리고 마네Édouard Manet, 1832~1883의 〈올랭피아〉[17]가 가능했다. 이런 그림들은 발표될 때마다 죄다 "음란하다" 혹은 "외설적이다"라는 비판에 시달려야 했다.

결혼 기념으로 주문된 그림이니만큼 사랑에 대한 상징이 넘쳐난다. 오른쪽 배경, 한 하녀가 무엇인가를 찾고 있는 궤짝은 당시 이탈리아에서 유행하던 혼수용 가구다. 궤짝 위 창문에 놓인 은매화 나무는 사랑의 여신 비너스를 상징한다. 비너스가 누워 있는 새하얀 침대보는 순결을, 붉은 침대는 열정적인 사랑을 은유한다. 비너스의 발치에 누운 강아지는 순종을 의미하는데, 두 부부가 서로에게 충실할 것임을 뜻한다.

비너스의 조각 같은 몸은 형태로서만 완벽한 것이 아니라, 손을 대고 싶은 충동이 생길 만큼 그 피부가 생생하게 느껴진다. 시각과 촉각을 자극하는 티치아노의 기교는 새하얀 색에서 짙은 회색으로 변화하는 주름 잡힌 침대보나 베개 등에서도 두드러진다.

파올로 베로네제
아버지와 아들

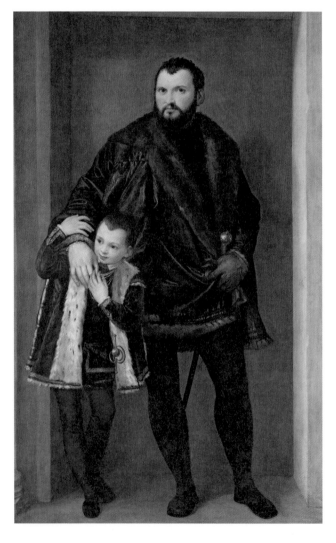

캔버스에 유채
247×137cm
1555년경

파올로 베로네제
성 카타리나와 성 요한과 성가족

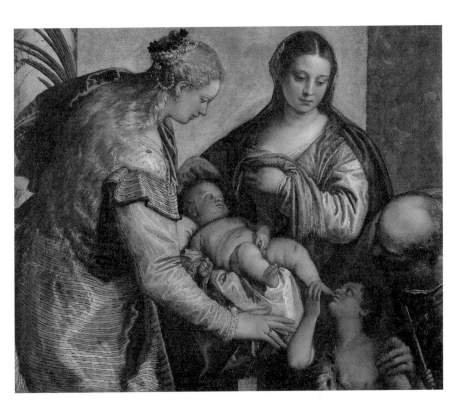

캔버스에 유채
86×122cm
1562~1565년

성 유스티나의 순교

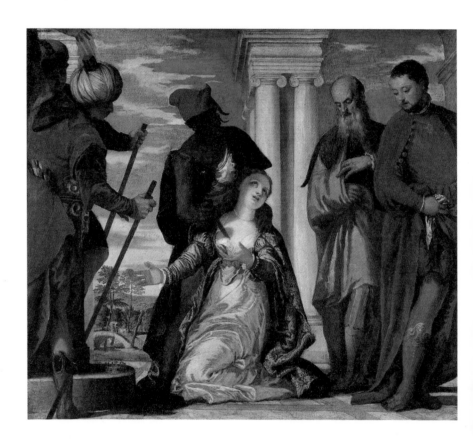

캔버스에 유채
103×113cm
1570~1575년

파올로 베로네제^{Paolo Veronese, 1528~1588}는 티치아노, 틴토레토^{Tintoretto, 1518~1594}와 함께 베네치아 화파의 거장으로 손꼽힌다. 베네치아 상류층의 으리으리한 저택 벽을 장식하는 대형 그림으로 사랑받았다. 건축물의 웅장함을 강조하는 배경, 다채로운 색상, 기품 있고 우아한 자세로 연회를 즐기는 군상 등이 그의 대형 벽화의 특징이다.¹⁸

〈아버지와 아들〉은 이세포 다 포르토^{Iseppo de Porto}라는 귀족이 그의 아들과 있는 모습으로, 아내와 딸을 담은 또 다른 초상화와¹⁹ 짝을 이룬다. 아버지가 그림 밖 관람자를 향해 시선을 돌리는 동안 아들은 천진난만하게 어딘가를 응시한다. 아버지는 아들의 작은 손을 잡기 위해 오른쪽 장갑을 벗었는데, 이는 둘 사이의 친밀감을 강조한다.

〈성 카타리나와 성 요한과 성가족〉은 베네치아의 산차카리아^{San Zacchariah}(성 즈카르야) 성당 제단화로 제작되었다. 금발이 빛을 받으며 다양한 색으로 변주되는 모습이나 의상에 드리운 그림자는 베네치아 화파의 면모를 유감없이 과시한다. 왼쪽은 성녀 카타리나로, 기독교 박해 시절에 수레바퀴에 깔리는 형벌을 받았기 때문에 주로 바퀴와 함께 그려지는데, 때로는 바퀴를 축소해 손에 낀 반지를 상징물로 삼는다. 이는 그녀가 예수 혹은 교회와 영적으로 결혼한 몸임을 상기시킨다.

〈성 유스티나의 순교〉는 고대 그리스·로마 양식의 건축물을 배경으로 성 유스티나가 칼에 찔려 순교하는 장면을 담고 있다. 칼로 그녀의 가슴을 찌르는 남자의 검은 피부로 인해 백옥 같이 하얀 그녀의 피부가 한층 강조된다. 베로네제는 그녀가 입고 있는 화려한 옷의 음영을 배경 하늘과 같은 파란색으로 처리했다. 파랑·빨강·노랑의 색이 서로 주거니 받거니 하는 가운데, 인물들은 연극무대의 연기자처럼 각자가 맡은 역할을 충실히 재현하는 듯하다.

틴토레토
레다와 백조

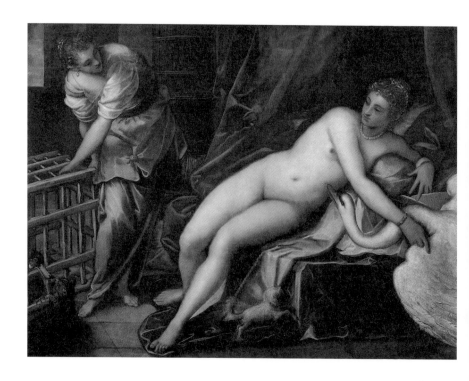

캔버스에 유채
167×221cm
1550~1560년

틴토레토는 '작은 염색쟁이(염색쟁이네 아들)'이라는 뜻으로, 그의 본명은 야코포 로부스티 Jacopo Robusti 다. 평생 베네치아를 떠나지 않았던 틴토레토는 베로네제나 티치아노처럼 부와 명예를 한 몸에 얻은 사회 최고위층보다는 주로 학식과 문화적 소양이 높은 평민 계층의 지식인을 위해 일했다. 따라서 아무래도 보수가 후할 수 없었고, 이 때문에 종종 경제적 위기에 처했다고 한다. 베로네제와 티치아노 사후 그들의 빈자리를 대신해 고위층의 주문을 많이 받았다고는 하지만, 막상 그가 죽은 뒤 아내는 빈민구제소에 손을 벌려야 할 정도였다.

그는 엄청나게 빠른 작업 속도로 유명하다. 남들이 스케치를 할 동안 채색을 마무리할 정도로 빠른 그는 밀려드는 주문을 감당할 수 없어 일정을 미루곤 하는 티치아노를 대신해, 스타일은 티치아노와 흡사하나 훨씬 빨리 그림을 완성하겠노라고 공언해 작업을 따내기도 했다.

〈레다와 백조〉는 그리스 신화에서 백조로 변한 유피테르가 아리따운 레다를 유혹하는 장면을 담은 그림이다. 뽀얀 레다의 피부나 드리워진 커튼, 반짝이는 장신구 등 그림 속 사물과 피부의 질감이 빛과 색채의 적절한 구사로 인해 더할 나위 없이 사실적으로 그려져 있다. 레다의 고운 몸은 화면을 사선으로 크게 가로지르는 구도를 취하고 있다. 사선 구도는 후기 르네상스 시대의 매너리즘 화가들이 주로 구사하던 것으로, 그림의 분위기를 좀 더 역동적으로 연출하는 효과가 있다. 한편 그림에는 여러 동물이 그려져 있는데, 새장 안의 오리와 그를 탐내는 고양이는 레다와 백조로 변한 유피테르의 관계를 암시하는 듯하다. 화면 아래 레다의 발치에 있는 강아지 한 마리는 백조에게 몸을 내주는 주인에게 투정이라도 부리는 듯하다. 하녀와 커튼 사이의 어둠 속에는 새장에 갇힌 앵무새의 모습이 어렴풋이 보인다.

목욕하는 두 여인

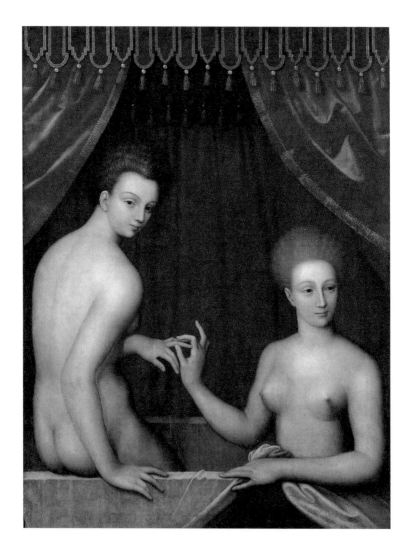

목판에 유채
129×97cm
16세기 말경

프랑스의 왕 프랑수아 1세는[20] 퐁텐블로에 성을 지으면서 이탈리아 미술가들을 대거 고용했다. 이들은 대체로 왜곡된 형태, 과감하고 극단적인 구도, 섬뜩하거나 신비로운 색채를 구사하는 매너리즘 미술에 기울어 있었다. 주로 협업으로 궁전을 장식했기에 많은 작품에서 화가 개인의 이름이 표기되지 않아 '퐁텐블로 화파'로 소개되곤 한다. 퐁텐블로 화파는 이탈리아에서 수입된 매너리즘의 프랑스풍이라고 볼 수 있는데, 이들의 영향력은 앙리 4세[Henri IV, 1589~1610 재위] 시절까지 지속된다.

〈목욕하는 두 여인〉은 도대체 누구를 그린 것이며 이들이 하고 있는 행동이 무엇을 의미하는지에 대해 아직도 심증만 있을 뿐 정확한 자료가 없다. 학자들은 루브르 박물관에 있는 또 다른 버전의 그림[21]처럼, 오른쪽 여인을 앙리 4세의 애첩 가브리엘 데스트레[Gabrielle d'Estrées, 1573~1599]로, 왼쪽 여인을 그녀의 자매로 추정하고 있다.

부르봉 가문 출신의 왕위 계승자였던 앙리 4세는 발루아 가문의 혈통으로 이어지던 프랑스 왕가 앙리 2세의 딸 마르그리트 드 발루아[Marguerite de Valois, 1553~1615]와 정략결혼을 한 뒤 앙리 3세가 암살당하자 왕위에 올랐다. 구교권의 발루아 가문과 신교권의 지지를 받던 부르봉 가문의 결혼은 종교적 화합이 목적이었다. 하지만 애정 없이 시작한 결혼생활은 이런저런 정치적·종교적 상황이 겹치면서 이혼으로 종지부를 찍는다. 혹자는 앙리 4세가 자신의 아이를 셋이나 낳아 기르던 정부 가브리엘 데스트레와 결혼을 염두에 두었기 때문이라고 전한다. 하지만 공교롭게도 가브리엘은 앙리 4세의 또 다른 아이를 임신한 상태에서 갑자기 중병을 얻어 사망했다. 결국 앙리 4세는 메디치 가문의 마리 드 메디치[Marie de Medici, 1575~1642]와 재혼한다. 따라서 가브리엘의 사망은 메디치 가문에 의한 독살이나 전처의 소행이라는 소문이 있다.

엘 그레코

사도 요한과 성 프란체스코

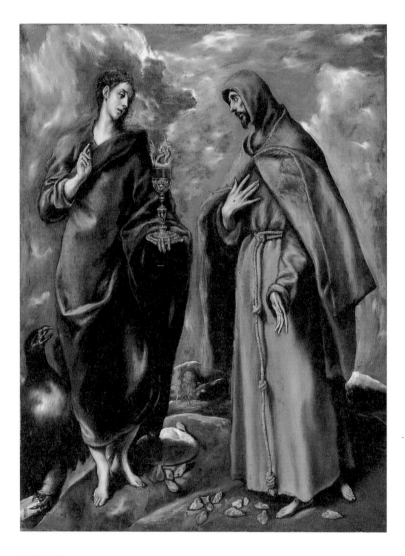

캔버스에 유채
110×86.5cm
1600년경

그리스 크레타섬 출신의 화가, 도메니코스 테오토코풀로스Doménikos Theotokópoulos는 베네치아와 로마를 거쳐 스페인의 수도였던 톨레도에서 주로 활동했다. 스페인 사람들은 그를 '그리스 사람'이라는 뜻의 '엘 그레코El Greco, 1541~1614'라 불렀다.

출중한 실력자들이 몰려드는 로마나 베네치아에서 크게 주목받지 못했던 그는 펠리페 2세Felipe II, 1556~1598 재위가 마드리드 인근에 에스코리알 궁전을 새로 지으면서 미술가들의 수요가 많아지자 스페인행을 감행했다. 그러나 고전적인 취향이 여실히 남아 있던 궁정에서는 그의 독특한 화풍에 쉽게 마음을 열지 않았다. 그의 매너리즘 화풍은 비교적 자유롭고 진보적인 고위 지도층이나 지식인의 마음을 사로잡았다.

모호한 빛과 화려하고도 강렬한 원색, 생경한 느낌의 하늘과 구름, 묘한 느낌의 배경, 길쭉하게 늘어진 신체 등, 매너리즘 회화의 특징이 잘 드러난 〈사도 요한과 성 프란체스코〉는 두 성인이 우연히 길에서 만난 것처럼 연출되어 있다. 왼쪽에 파랑과 빨강의 강렬한 원색 옷을 입은 이는 예수가 가장 사랑했던 사도 요한이다. 전설에 따르면 그는 이교도의 신전에 제물을 바치는 일을 거부해 독약을 마시는 형벌을 받은 적이 있다. 그러나 그가 신심을 다해 기도하자 잔에서 독약이 뱀으로 변해 기어 나왔고, 그로 인해 무사할 수 있었다. 요한의 손에 들린 독배에는 서양인이 상상하는 악마의 형상인 용이 뱀 대신 그려져 있다. 오른쪽 성 프란체스코는 프란체스코 수도회의 창시자다. 막대한 유산을 상속 받을 수 있었으나 모든 것을 버리고 오로지 하나님의 뜻을 실천하던 그는, 어느 날 예수가 십자가에 못 박힐 때 생긴 두 손과 두 발 그리고 가슴께까지의 다섯 상처(오상)를 직접 체험하는 환시를 겪었다고 한다. 그림 속 프란체스코의 손과 발을 보면 그 상처가 있다.

페데리코 바로치

만인을 위한 성모

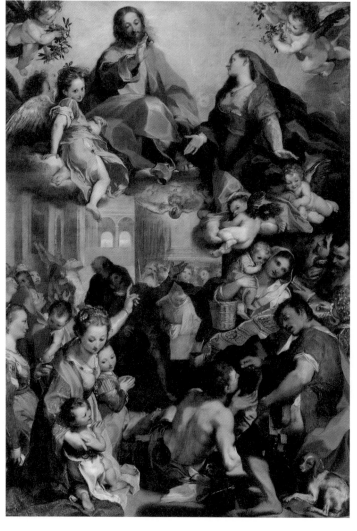

목판에 유채
359×252cm
1579년

페데리코 바로치
어린 소녀의 초상화

종이에 유채
45×33cm
1570~1575년

페데리코 바로치
자화상

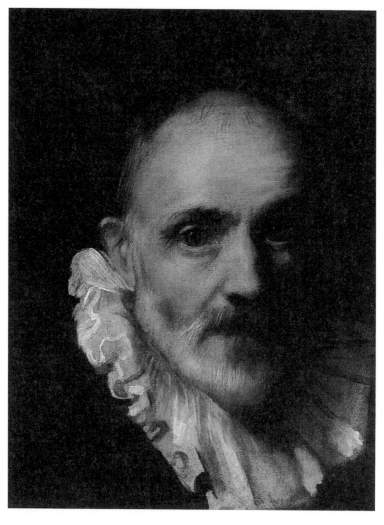

캔버스에 유채
34×27cm
16세기 말

페데리코 피오리 바로치$^{Federico\ Fiori\ Barocci,\ 1535~1612}$는 전형적인 르네상스형 인간으로, 음악·미술·문학·극예술 모두에서 두각을 나타냈다. 로마에 입성해 바티칸에서도 일했으나 샐러드를 먹은 뒤 갑자기 쓰러져 사경을 헤맨 뒤, 이를 자신을 시기한 누군가의 독살 음모로 단정하고 고향인 우르비노로 돌아왔다.

〈만인을 위한 성모〉는 성모 마리아가 천상 높은 곳, 아들이자 구세주인 예수와 가까이 앉아 이 땅의 모든 인류를 위해 중재하는 모습을 담고 있다. 화면 상단에는 기품 있는 자세로 축복을 내리는 예수와 뭔가 간절히 청원하는 자세의 성모가 있고, 하단은 떠들썩하게 세속의 일상사에 몰두하는 갖가지 자세의 군상이 화면을 가득 채우고 있다. 천상과 지상의 중간은 성령의 비둘기가 이어준다. 하단의 등장인물들은 귀족부터 구걸하는 걸인까지 계층이 다양하다. 성모가 간절히 기도하는 대상은 특정 계층이 아니라 '만인'임을 알 수 있다.

〈어린 소녀의 초상화〉는 하트 모양의 얼굴 그리고 그를 강조하는 16~17세기에 유행한 러프Ruff의 주름진 옷깃이 인상적이다. 이 소녀는 우르비노를 지배하는 델라 로베레$^{della\ Rovere}$ 가문의 라비니아 델라 로베레$^{Lavinia\ della\ Rovere}$로, 발그스레하게 물든 뺨과 코끝이 인상적인 그녀는 반짝이는 눈망울과 단정하게 다문 입술로 인해 새침한 인상을 풍긴다.

〈자화상〉은 노년에 이른 화가의 모습을 놀라우리만큼 사실적으로 그려, 늙고 병약한 몸을 가진 한 존재에 대한 깊은 연민을 자아낸다. 칠흑 같은 어둠을 배경으로 반쯤 얼굴을 드러낸 화가는 자세히 보면 머리가 듬성듬성 빠져 있고, 눈이 충혈되어 있다. 이 그림은 늙어가는 한 인간의 외모뿐 아니라 세상에 대한 집착을 내려놓은, 그래서 더욱 연민을 끌어내는 한 존재의 내면까지 묘사하고 있다.

로렌초 로토

수산나와 장로

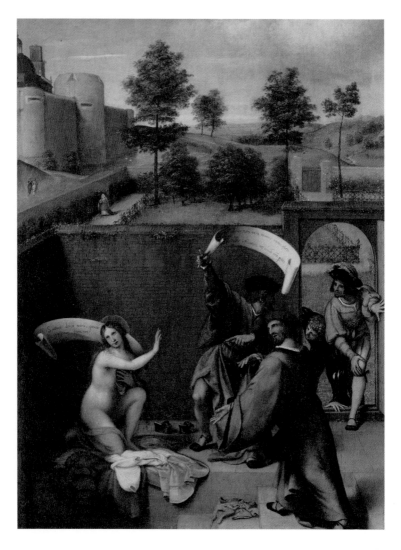

목판에 유채
66×50cm
1517년

로렌초 로토 Lorenzo Lotto, 1480~1556/1557는 미켈란젤로나 라파엘로 등의 화풍에 영향을 받았고, 한편으로는 자신의 고향마을 화가들처럼 색과 빛의 변화를 면밀히 잡아내는 기교에도 능숙했다.

작은 크기의 작품 〈수산나와 장로〉는 등장인물이 모여 있는 담장 안의 모습과 고혹적인 풍경이 펼쳐진 바깥 풍경이 상하의 두 부분으로 나뉘어 있다. 그림 내용은 가톨릭의 70인역 구약성서 《다니엘서》 13장에 기록된 요하킴의 아내 수산나에 관한 것이다. 유대인의 존경을 한 몸에 받는, 신앙심 깊은 요하킴의 아내 수산나에게 흑심을 품고 있던 두 늙은 장로는 그녀가 낮 시간에 주로 목욕한다는 사실을 알고 찾아온다. 마침 그들은 수산나가 하녀들에게 비누나 올리브유 등을 가져오라고 내보내고 혼자 있을 때 들어와 자신들과 동침할 것을 요구한다.

옷을 벗고 있던 수산나는 두 장로의 요구를 단호히 거부한다. 그녀와 장로의 머리 위로 두루마리가 보이는데, 그 안에 그들이 나누는 대화가 적혀 있다. 장로들은 자신들의 뜻을 따르지 않으면 그녀가 하녀들을 내보내고 문을 걸어 잠근 뒤 숨어 있던 젊은 남자를 불러내 나무 아래서 간통하는 것을 보았노라 거짓 증언을 하겠다고 협박했다. 옥신각신하던 끝에 장로들은 그녀와 함께 법정에 출두해 위증을 하는데, 선지자 다니엘이 기지를 발휘해 그들의 거짓을 밝혀 사건을 해결한다.

로토가 그린 그림 속 인물들은 무대 세트장 같은 분위기의 담 안쪽에서 그야말로 연극배우처럼 과장된 자세를 취하고 있다. 담 너머 왼쪽 성 앞에는 이 일의 시작을 알리는 모습이 보이는데, 전경에서와 같이 빨간 모자와 검은 모자를 쓴 두 장로가 홀로 길을 걷는 수산나를 염탐하고 있다. 담장 안에 수산나가 벗어 널브러진 옷은 붉은색, 파란색, 노란색이 하얀색과 섞여 있어 리듬감 있는 시각 효과를 자아낸다.

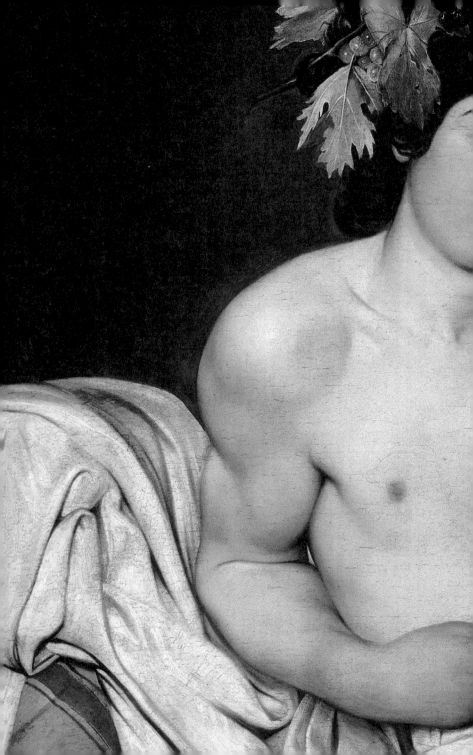

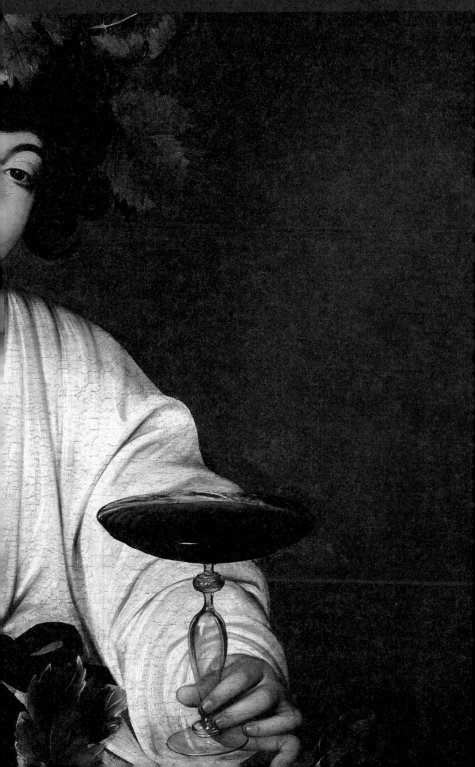

페테르 파울 루벤스
승리

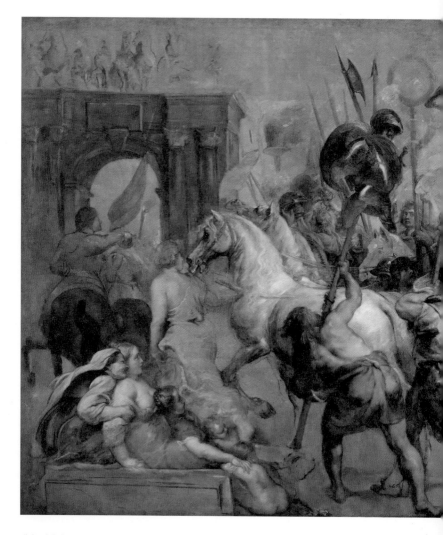

캔버스에 유채
380×692cm
1627~1630년

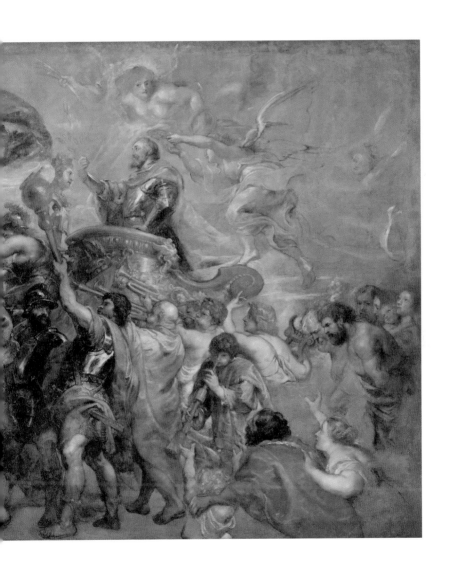

페테르 파울 루벤스
전쟁

캔버스에 유채
부분 그림
1627~1630년

페레르 파울 루벤스
이사벨라 브란트의 초상화

목판에 유채
84.5×61.5cm
1625년경

페테르 파울 루벤스
자화상

목판에 유채
78.5×62cm
1628년

앙리 4세의 아내이자 아들 루이 13세를 대신해 섭정을 하던 마리 드 메디치는 페테르 파울 루벤스^{Peter Paul Rubens, 1577~1640}로 하여금 자신이 프랑스 왕궁으로 시집와 남편이 암살당한 뒤 아들을 대신해 프랑스를 이끌던 시절까지의 업적을 총 22개 장면으로 담게 했다. 이어 그는 남편의 업적을 찬양하는 연작 그림도 주문했는데, 장성한 아들과의 권력다툼에서 패해 작업은 중단되었고, 화가마저 세상을 떠나는 바람에 영원히 미완으로 남았다.

〈승리〉는 그중 한 편이다. 왕은 백마가 끄는 마차에 몸을 실은 채 주먹을 불끈 쥐며 전의를 다지고 있다. 화면 왼쪽에는 승리의 상징인 개선문이 보인다. 〈전쟁〉에서 앙리 4세는 붉은 말을 타고 힘차게 적진을 향해 돌격하고 있다. 화면 속 인물들은 당장이라도 화면 밖으로 튀어나오거나 화면 저 깊숙한 곳으로 사라질 것 같다.

루벤스는 카라바조, 렘브란트와 더불어 17세기 바로크 미술의 거장으로 칭송받는다. '바로크^{baroque}'는 '일그러진 진주'라는 뜻으로 르네상스를 진주, 즉 모범으로 삼던 후대 사가들이 붙인 조롱조의 말이었다. 바로크 미술은 매너리즘의 왜곡된 형태와 불온한 색채를 벗어나 자연스럽고 사실적인 미학을 추구하면서도, 빛과 어둠을 극단적으로 대비시키거나 화면을 동적으로 구성해 감상자에게 심리적 충격을 주고자 했다.

훤칠한 생김새에 5개 이상의 국어를 구사하던 루벤스는 유럽 실세들의 구애가 끊이지 않던 인물로, 누릴 것 다 누리고 산 화가였다. 〈이사벨라 브란트의 초상화〉는 그의 첫 부인을 그린 것으로, 그녀는 그림이 완성된 지 한 해 만에 사망했다. 이후 루벤스는 서른 살 넘게 차이 나는 처녀와 재혼했다. 우피치는 짙은 어둠 속에서 환한 빛을 받으며 고개를 돌리고 있는 루벤스의 〈자화상〉을 나란히 전시하고 있다.

헤릿 베르크헤이데
하를럼의 시장

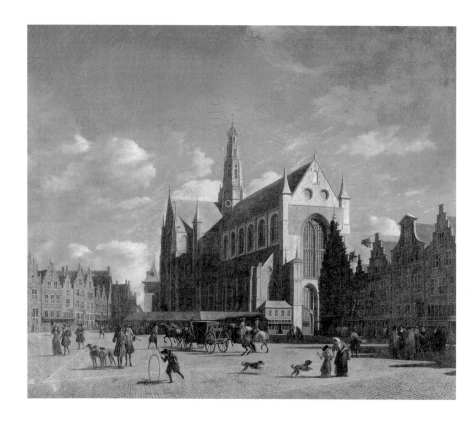

캔버스에 유채
53.5×63cm
1693년

카날레토

베네치아 두칼레 궁전

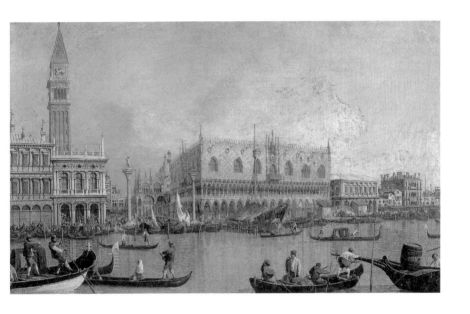

캔버스에 유채
51×83cm
1755년경

프란체스코 과르디

다리가 있는 마을의 풍경

캔버스에 유채
30×53cm
1780년경

네덜란드와 벨기에 인근, 프랑스 동부를 일컫는 플랑드르는 스페인 합스부르크 왕가의 지배를 받았다. 이들은 스페인의 폭정에 못 이겨 독립전쟁을 일으켰는데, 남부 네덜란드와 벨기에 지역에 이르는 10개 주는 1579년 스페인에 굴복했고, 홀란트를 중심으로 한 북부 네덜란드의 7개 주는 1648년 독립했다. 북부는 프로테스탄트(신교)를 중심으로 뭉쳤다. 신교도는 검소함을 미덕으로 여겨 교회를 화려하게 짓거나 이탈리아나 프랑스처럼 저택을 화려하게 꾸미는 것을 허세로 여겼다. 이는 미술가들의 '밥벌이'를 위협했다.

대형 제단화와 저택 장식화 주문이 끊긴 북부의 네덜란드 화가들은 이제 먼저 주문을 받고 작업을 하는 방식보다, 자신이 가장 자신 있는 분야의 그림을 그린 뒤 직접 시장에 나오거나 화상을 통해 판매하는 방식을 택했다. 소시민도 충분히 값을 치를 수 있도록 크기가 작아졌고, 내용 또한 종교화 일색에서 벗어나 장르화·정물화·자연 풍경화·건축 풍경화 등으로 확장되었다. 시장에 들렀다가 가볍게 한 점 구입할 정도로 과거보다 값이 싸지면서 수요층이 넓어지자, 한 영국인이 여행담에 기록한 것처럼 네덜란드에서는 '푸줏간에도 그림이 걸릴 정도'가 되었다. 헤릿 베르크헤이데Gerrit Adriaenszoon Berckheyde, 1638~1698는 관공서나 교회 등 대형 건축물의 내외를 담은 그림을 전문으로 그렸다. 이 작품은 화가가 태어난 도시인 하를럼의 성 바보St. Bavo 성당과 인근에 선 시장을 담고 있다.

한편 18세기에 들면서 적당한 상상을 가미하되, 관광 엽서처럼 실제 건물과 지형을 담은 그림이 이탈리아에서 유행하는데, 이를 베두타Veduta라 부른다. 베네치아에서 주로 활동하며 그곳의 자연과 건축물을 조합해 그린 카날레토Canaletto, 1697~1768와 프란체스코 과르디Francesco Guardi, 1712~1793가 유명하다.

가브리엘 메취
만돌린을 연주하는 여인

렘브란트 하르먼스 판 레인
젊은 날의 자화상

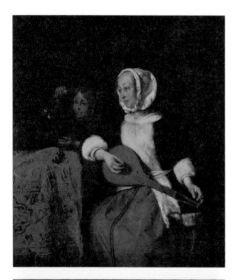

목판에 유채
31×28cm
1660~1665년

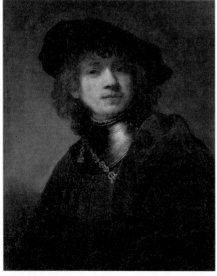

목판에 유채
62,5×54cm
1639년경

암스테르담에서 주로 활동한 가브리엘 메취^{Gabriël Metsu,}
_{1629~1667}는 '그저 그런' 일반 소시민의 일상을 담담하게 그려내면서도 그
시대가 요구하는 도덕적 경고를 여러 가지 상징으로 그림 속에 집어넣
어 생각할 거리를 풍성하게 하는 장르화를 주로 제작했다. 〈만돌린을
연주하는 여인〉은 고상하고 지적인 인물로 볼 수 있지만, 경우에 따라
선 감각적인 삶, 즉 성적 욕망을 갈구하는 여인으로 읽기도 한다. 그녀
는 일탈을 향한 충동을, 순수한 소년 혹은 아들과 충직함의 대명사인
강아지로 억제하고 있는 것이다.

루벤스가 스페인에 백기를 든 벨기에의 안트베르펜을 기반으로 활동
했다면, 렘브란트 하르먼스 판 레인^{Rembrandt Harmenszoon van Rijn, 1606~1669} 은
스페인에서 독립한 신교 국가 네덜란드의 암스테르담에서 주로 활동했
다. 구교권의 루벤스가 역동적인 형태와 구성을 특징으로 한다면, 렘브
란트는 빛의 강렬한 대비를 통한 심리적인 그림에 능통했다. 신교 국가
의 미술 수요가 바뀌면서 많은 네덜란드 화가가 어려움을 겪는 동안에
도 초상화가로서 입지를 단단히 닦은 그는 엄청난 지참금을 가지고 온
신분 높은 여인과 결혼하고, 네덜란드 상류층으로부터 넘쳐나는 작품을
주문받는 등 막대한 부와 영예를 누리고 살았다.

그러나 아내가 죽고 난 뒤 하녀 둘과의 잇단 추문에 이어, 네덜란드인의
그림 취향이 바뀌면서 주문이 급감해 몰락의 길을 걸었다. 말년의 그는
자신의 자화상을 그리며 생활하다 빈민촌에서 쓸쓸히 생을 마쳤다. 〈젊은
날의 자화상〉 속 렘브란트는 스물여덟 살 때의 모습이다. 이때만 해도 그
는 자신이 겪을 얄궂은 운명을 전혀 눈치 채지 못한 채 패기만만하게 살
았을 것이다. 어둠을 뚫고 어딘가에서 들이닥친 빛은 그의 얼굴을 넘어
벽을 밝히고, 또 그 벽을 치고 다시 화면 앞쪽으로 뻗어 나오는 듯하다.

카라바조
젊은 바쿠스

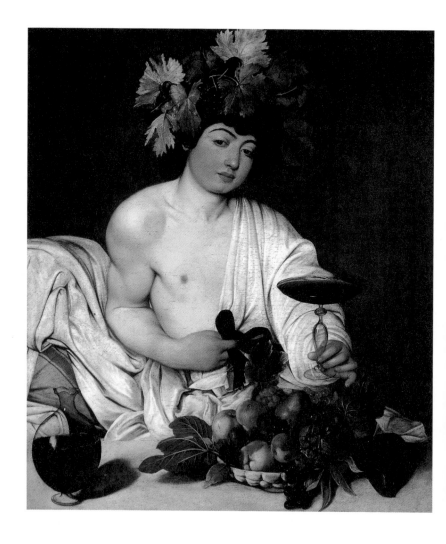

캔버스에 유채
95×85cm
1598년경

카라바조^{Caravaggio, 1571~1610}는 강렬한 빛과 그림자의 대비로 감상자의 시선을 낚아채는 데 탁월한 바로크 화가였다. 사고뭉치에 주정뱅이였던 그는 술집에서 시비가 붙어 한 사내를 살해한 뒤 로마를 떠나 나폴리, 몰타 등을 전전했다. 도피 중에도 여러 후원자의 도움을 받았으나, 가는 곳마다 사건이 끊이지 않았다. 자신을 사면할 것이라는 소문을 듣고 홀로 로마로 가던 중 도적의 습격을 받고 빈털터리가 된 상태에서 무리하게 길을 가다 열병에 걸려 서른여덟에 객사한다.

그는 탁월한 사실주의적 감각으로 명성이 높았다. 그는 종교화를 그리면서도 다른 화가들처럼 예수나 성인들을 화려하고 멋진 옷차림으로 이상화하지 않고, 저잣거리의 시정배처럼 그리곤 했다. 교회는 난감해했지만, 소시민들은 성인을 가까이 하기엔 너무 먼 존재가 아니라 자신들처럼 고통 받고 번뇌하며 핍박받는 이들로 느껴 열광했다.

〈젊은 바쿠스〉는 카라바조의 초기작으로, 그리스 신화에서 술의 신으로 알려진 바쿠스(디오니소스)의 모습을 담고 있다. 그의 머리를 뒤덮고 있는 포도나무 잎은 포도주와 연관되어 그가 술의 신임을 상기시킨다. 그림 속 바쿠스는 화가의 친구로 역시 화가였던 마리오 미니티^{Mario Minnitti, 1577~1640}를 모델로 한 것으로 보이는데, 술잔을 든 바쿠스의 손톱에 긴 때까지 그린 것은 상당히 흥미롭다. 이 역시 늘 품위 있게 묘사되던 '신'을 거리에서 볼 수 있는 일반인의 모습으로 묘사한 탓이다. 바쿠스가 들고 있는 술잔 속 포도주는 막 술을 따른 듯 거품이 일었다. 그의 앞에 놓인 한 폭의 정물화 같은 과실은 얼핏 보면 탐스럽기 그지없으나, 자세히 보면 신선함을 잃어가고 있다. 시간이 다해 모든 것이 사라지기 전 즐길 수 있을 때 즐기자는 뜻으로 읽을 수 있겠다. 한편으로는 존재하는 모든 것은 언젠가 사라진다는 허무함에 대한 은유이기도 하다.

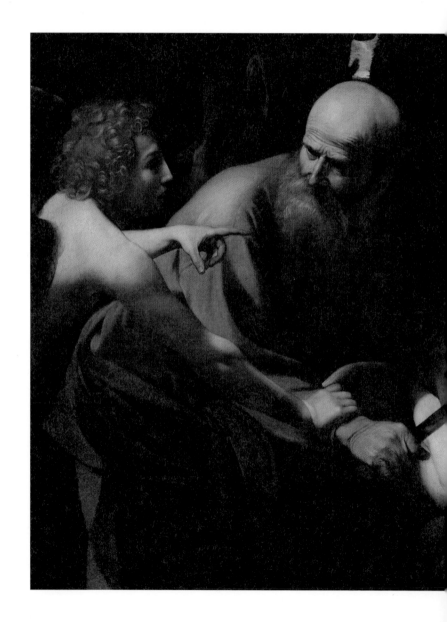

캔버스에 유채
104×135cm
1603년경

메두사

캔버스에 유채
지름 55cm

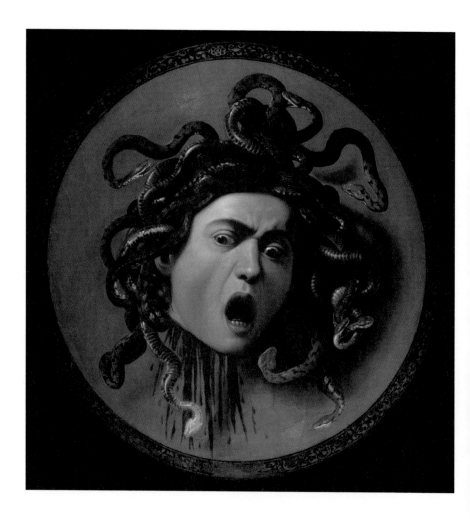

캔버스에 유채
지름 55cm
1596~1597년

카라바조의 작품에서 두드러지는 특징은 격정적인 내용을 담은 연극의 클라이맥스를 보는 듯한 분위기다. 이는 인물의 과장된 동작과 인공적으로 조명을 쏟아내는 듯한 명암 때문이다.

〈이삭의 희생〉은 《창세기》 22장 1~19절의 내용을 담았다. 100살이라는 늦어도 한참 늦은 나이에 이삭을 낳은 아브라함은 귀한 자식을 제물로 바치라는 하나님의 말씀에 순종한다. 그림은 아브라함이 막 아들을 칼로 찌르려는 순간, 하나님이 보낸 천사가 그것을 막는 모습을 담고 있다. 이마에 주름이 가득한 아브라함은 기존 종교화에 등장하는 성인과 달리 초라한 서민의 모습이다. 극도의 긴장 속에서 막 나타난 천사는 팔을 뻗어 아브라함의 칼 든 손을 잡아당긴다. 아브라함의 주름 가득하고 그을린 손등은 곱슬머리의 미소년인 천사의 뽀얀 손과 대비된다. 천사는 왼손으로 숫양을 가리키고 있다. 이삭 대신 저 숫양을 제물로 삼으라는 뜻이다. 아버지의 손에 목이 잡힌 이삭은 공포에 질려 비명을 지르고 있다. 천사의 팔, 아브라함의 이마, 이삭의 몸과 숫양 위에 떨어진 조명은 관객이 눈여겨봐야 할 지점을 골라놓은 듯하다.

메두사는 원래 미모가 뛰어난 여자로, 미네르바의 신전에서 넵툰(포세이돈)과 애정 행각을 벌이다 들켜 저주를 받아 괴물로 변했다. 머리카락이 온통 뱀으로 뒤덮인 메두사는 누구든 그녀를 직접 보면 돌로 변하는 저주를 받았다. 페르세우스는 미네르바의 방패를 빌려 거울처럼 닦은 뒤 그를 통해 메두사를 보며 처치했다. 〈메두사〉는 기마 대회를 할 때 사용하는 나무 방패에 그린 것이다. 미간을 잔뜩 찌푸린 메두사의 잘린 목에서 피가 솟구친다. 꿈틀거리는 뱀은 혐오스러운 것을 보고 싶은 모순된 욕망을 자극한다. 카라바조가 그린 메두사는 신화와 달리 여성이 아닌 남성으로 그려져 있는데, 화가의 자화상이라는 말도 있다.

아르테미시아 젠틸레스키

홀로페르네스의 목을 자르는 유디트

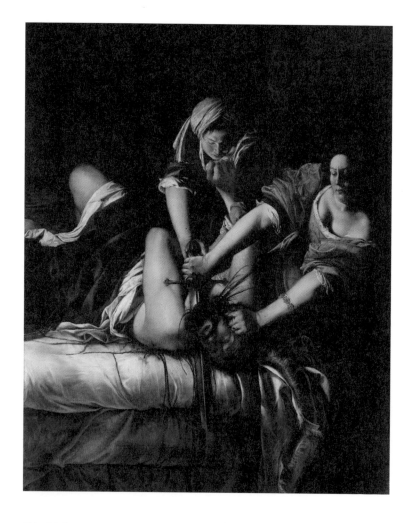

캔버스에 유채
199×162cm
1612~1621년

〈홀로페르네스의 목을 자르는 유디트〉는 구약성서 《유디트서》에 소개된 이야기를 담은 그림으로, 이스라엘의 과부 유디트가 하녀와 함께 아시리아 장군의 목을 베는 장면이다.

아르테미시아 젠틸레스키Artemisia Gentileschi, 1593~1656?는 카라바조의 영향을 받은 아버지 오라치오의 작업실에서 그림을 배우며 화가의 길을 걸었다. 19세기 이전의 서양미술사에서 여성 미술가는 거의 소개되지 않았는데, 여성의 사회 진출이 지극히 제한적이었던 탓이다. 운 좋게 아버지나 가족이 운영하는 공방에서 어깨 너머로 그림을 배운 여성 화가도 있지만, 이들 역시 자신의 서명이 들어간 작품을 남기는 일은 극히 드물었다. 대체로 자신의 이름보다 아버지나 형제의 이름으로 작품을 판매하는 것이 여러모로 유리했기 때문이다.

젠틸레스키는 아버지의 동료 화가인 아고스티노 타시에게 성폭행을 당했고, 분노한 아버지의 고발로 법정에 섰다. 재판은 피해자인 여성의 수치심을 담보로 진행되었다. 타시는 얼마 전 전 부인을 살해한 범행까지 밝혀졌지만 겨우 1년 옥살이를 했을 뿐이다. 사건 이후 젠틸레스키는 보기 드물게 당찬 여성으로 변모해 자기만의 공방을 차렸고, 최초로 미술 아카데미의 여성 회원이 되었다.

칠흑처럼 어두운 배경, 특정한 인물이나 사건에만 빛을 쏟아부어 관람자의 심리를 압박하는 기법은 카라바조를 연상시킨다. 카라바조 역시 같은 주제의 그림[22]을 그렸는데, 남성 화가와 여성 화가의 시각차를 확인할 수 있다. 카라바조의 유디트는 무시무시한 일을 하면서도 누군가의 보호를 유도하는, 남성의 환상 속에 갇힌 소녀다. 하지만 젠틸레스키의 유디트는 표정에서 단호함을 놓치지 않는, 그야말로 현실적인 존재다.

1 조토 디 본도네

산타마리아노벨라 성당의 디핀타

십자가에 템페라
578×406cm
1290~1300년
산타마리아노벨라 성당
피렌체

2 니콜로 디 보나코르소

성전에 바침

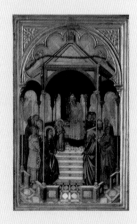

패널에 템페라
50×34cm
1380년
우피치 미술관
피렌체

3 마사초
삼위일체

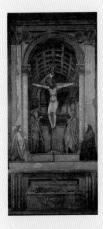

프레스코
640×317cm
1425~1428년
산타마리아노벨라 성당
피렌체

4 프라 필리포 리피
성모의 대관식

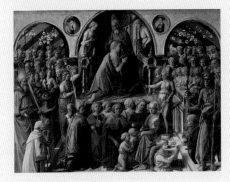

목판에 템페라
200×287cm
1441~1447년
우피치 미술관
피렌체

5　파올로 우첼로
산로마노 전투

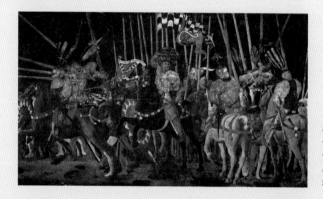

목판에 템페라
182×317cm
1455년경
루브르 박물관
파리

파올로 우첼로
산로마노 전투

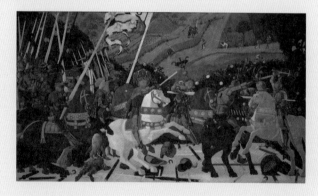

목판에 템페라
182×320cm
1438∼1440년
내셔널 갤러리
런던

6 반 에이크 형제

겐트 제단화

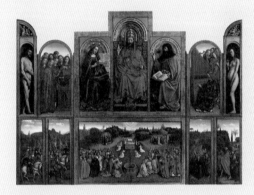

패널에 유채
375×520cm
1432년
성바보 성당
겐트

7 프라 안젤리코

매장

목판에 템페라
38×46cm
1438~1440년
알테피나코테크
뮌헨

8 알브레히트 뒤러
아버지의 초상화

목판에 유채
48×40cm
1490년
우피치 미술관
피렌체

9 알브레히트 뒤러
자화상

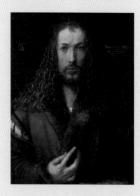

패널에 유채
67×48.7cm
1500년
알테피나코테크
뮌헨

10 한스 발둥
아담과 이브

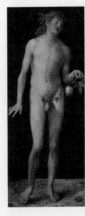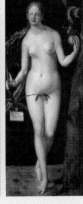

목판에 유채
각 212×85cm
1507년
우피치 미술관
피렌체

11 알브레히트 뒤러
아담과 이브

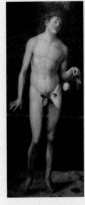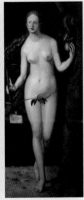

목판에 유채
각 209×81cm
1507년
프라도 미술관
마드리드

12 안드레아 델 베로키오

다윗

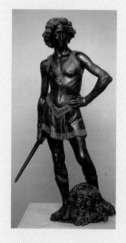

청동상
높이 125cm
1473~1475년
바르젤로 국립미술관
피렌체

13 미켈란젤로

아담의 탄생

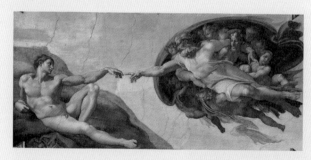

프레스코
280×570cm
1510년
시스티나 성당
바티칸

14 작자 미상

가시 뽑는 소년(스피나리오)

청동상
높이 73cm
카피톨리니 박물관
로마

15 라파엘로 산치오

젊은 여인의 초상화(포르나리아)

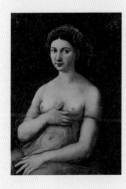

목판에 유채
85×60cm
1518~1519년
국립고전회화관
로마

16 조르조네

잠자는 비너스

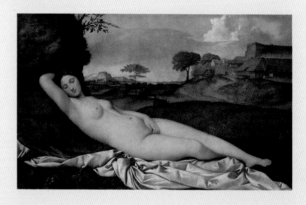

캔버스에 유채
108×175cm
1510년경
베를린 국립회화관
드레스덴

17 프란시스코 데 고야

옷을 벗은 마하

캔버스에 유채
97×190cm
1799~1800년
프라도 미술관
마드리드

장 오귀스트 도미니크 앵그르

그랑드 오달리스크

캔버스에 유채
88.9×162.56cm
1814년
루브르 박물관
파리

에두아르 마네

올랭피아

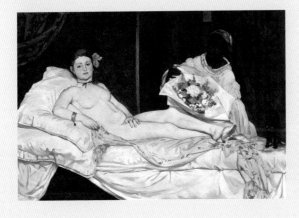

캔버스에 유채
130×190cm
1863년
오르세 미술관
파리

18 파올로 베로네제
가나의 혼인잔치

캔버스에 유채
666×990cm
1563년
루브르 박물관
파리

19 파올로 베로네제
리비아 다 포르토 티엔과 딸 포르차

캔버스에 유채
208×121cm
1551~1552년
월터스 아트뮤지엄
볼티모어

20 프랑수아 클루에

프랑수아 1세의 초상화

목판에 유채
27×22cm
1540년경
우피치 미술관
피렌체

21 퐁텐블로의 거장

가브리엘 데스트레와 그 자매, 빌라르 공작 부인으로 추정되는 초상화

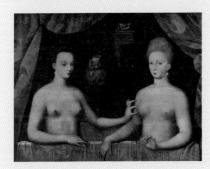

목판에 유채
96×125cm
1594년경
루브르 박물관
파리

22 카라바조

홀로페르네스의 목을 자르는 유디트

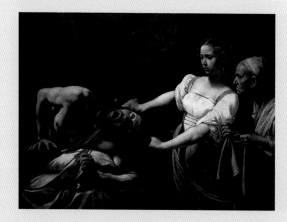

캔버스에 유채
145×195cm
1598년경
국립회화박물관
로마

우피치 미술관에서 꼭 봐야 할 그림 100

1판 1쇄 발행일 2015년 12월 21일
2판 1쇄 발행일 2022년 4월 11일

지은이 김영숙

발행인 김학원
발행처 (주)휴머니스트출판그룹
출판등록 제313-2007-000007호(2007년 1월 5일)
주소 (03991) 서울시 마포구 동교로23길 76(연남동)
전화 02-335-4422 **팩스** 02-334-3427
저자·독자 서비스 humanisthumanistbooks.com
홈페이지 www.humanistbooks.com
유튜브 youtube.com/user/humanistma **포스트** post.naver.com/hmcv
페이스북 facebook.com/hmcv2001 **인스타그램** humanist_insta

편집주간 황서현 **편집** 김주원 **디자인** 이수빈
조판 이희수com. **용지** 화인페이퍼 **인쇄** 청아디앤피 **제본** 민성사

ⓒ 김영숙, 2022

ISBN 979-11-6080-824-7 04600
ISBN 979-11-6080-645-8 (세트)